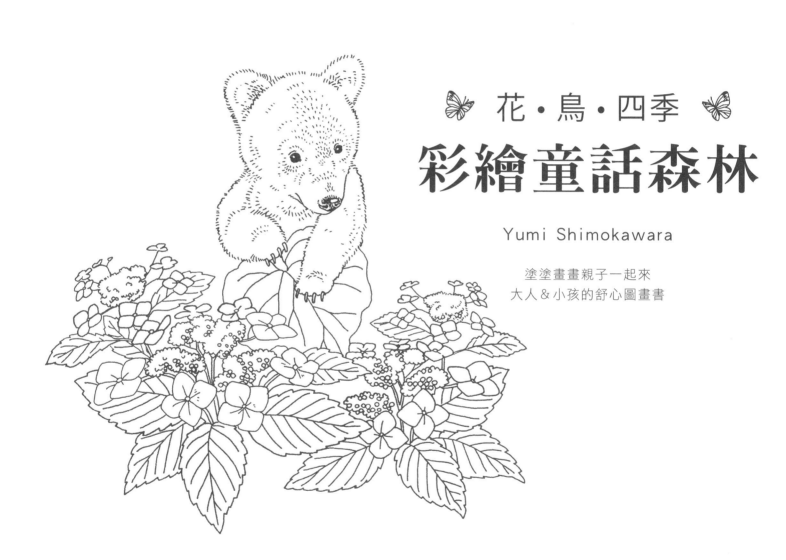

花・鳥・四季

彩繪童話森林

Yumi Shimokawara

塗塗畫畫親子一起來
大人&小孩的舒心圖畫書

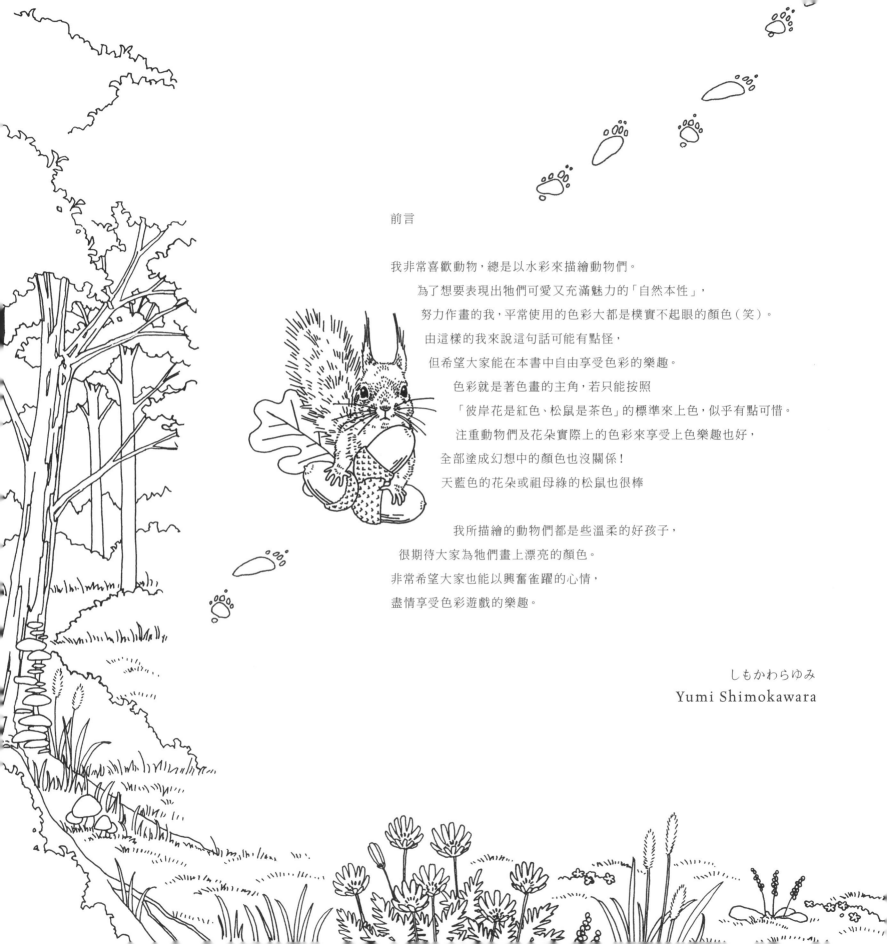

前言

我非常喜歡動物，總是以水彩來描繪動物們。

為了想要表現出牠們可愛又充滿魅力的「自然本性」，

努力作畫的我，平常使用的色彩大都是樸實不起眼的顏色（笑）。

由這樣的我來說這句話可能有點怪，

但希望大家能在本書中自由享受色彩的樂趣。

色彩就是著色畫的主角，若只能按照

「彼岸花是紅色、松鼠是茶色」的標準來上色，似乎有點可惜。

注重動物們及花朵實際上的色彩來享受上色樂趣也好，

全部塗成幻想中的顏色也沒關係！

天藍色的花朵或祖母綠的松鼠也很棒

我所描繪的動物們都是些溫柔的好孩子，

很期待大家為牠們畫上漂亮的顏色。

非常希望大家也能以興奮雀躍的心情，

盡情享受色彩遊戲的樂趣。

しもかわらゆみ
Yumi Shimokawara

推薦畫材

1 色鉛筆

是大家都熟悉且使用方式簡單的畫具。

2 彩色筆

因彩色筆而異會使紙張產生不同的滲染狀況,因此必須先確認不會滲到背面再使用。

3 水彩或水性色鉛筆

水分太多會使紙張起皺,因此要使用少量的水一點一點的上色。

關於上色方法

使用色鉛筆的情況

雖然沒有一定的作畫規則,但是由於色鉛筆各品牌的筆芯硬度不一樣,畫在紙張上的效果也不同。建議一開始先以較輕的力道均勻塗色。再以重複塗色的方式慢慢增加色彩濃度,完成漂亮的上色效果。

「差不多以這樣的力道,就會是這樣的濃度。」一旦清楚施力手感的分際,之後就沒問題了。請以個人喜好的濃淡筆觸,慢慢完成作品。

此外,前端較尖銳的筆芯,即使輕輕塗也能畫出較深的色彩,一旦覺得「不好上色」的時候,不妨趕快削尖色鉛筆吧!

使用到水的情況

使用水彩之類的畫材時,若一次沾了太多水就會使紙張膨脹起皺,而且再也無法恢復成平坦乾淨的模樣。但是只要使用少量的水,並且連大範圍也一點一點的上色,就可以避免這種情況發生。

另外,潮濕狀態的紙張非常脆弱,摩擦到便可能會破損,因此重複上色時,請等待前一個顏色完全乾燥再上色。

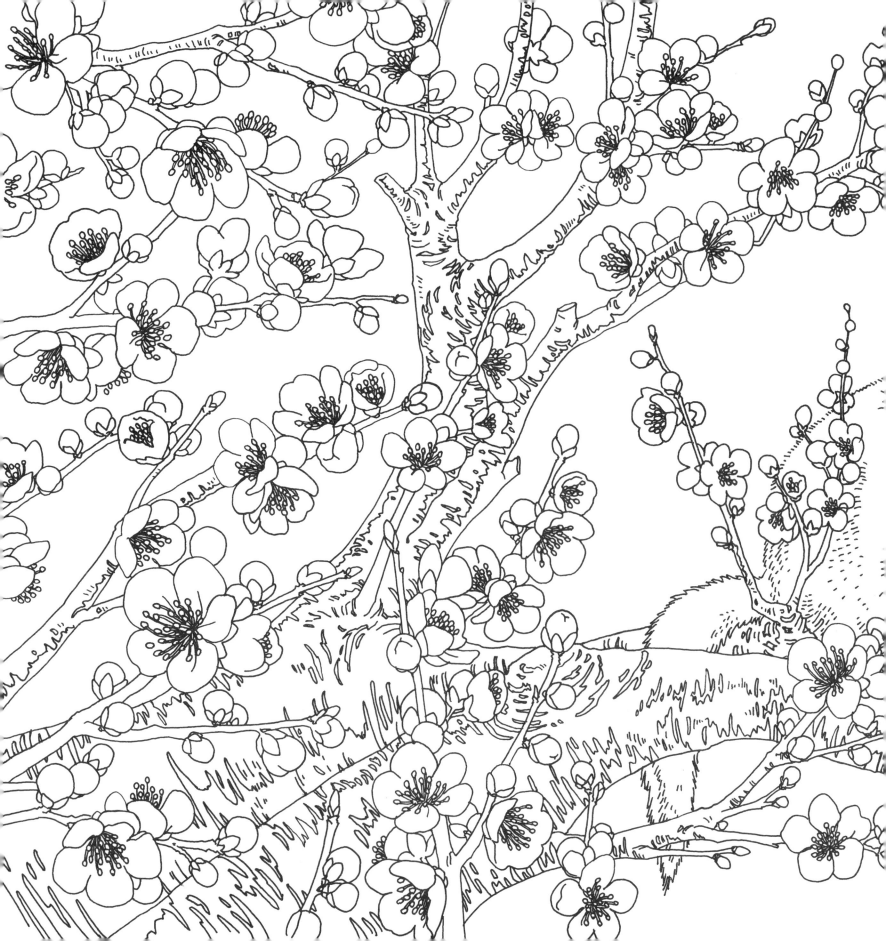

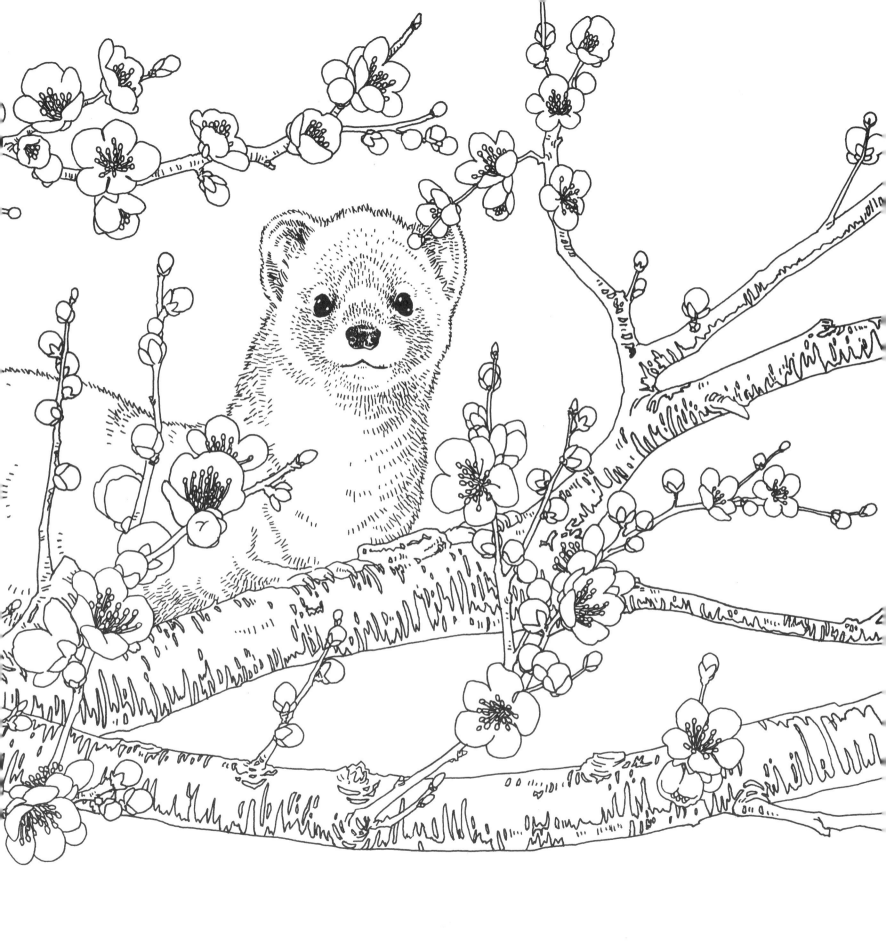

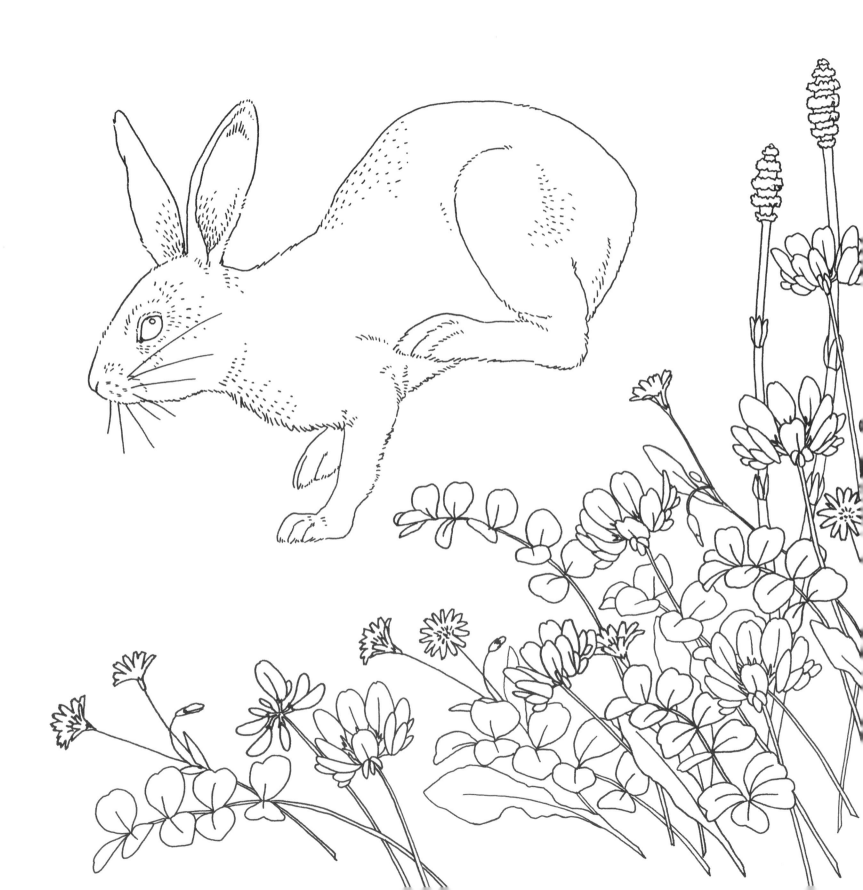

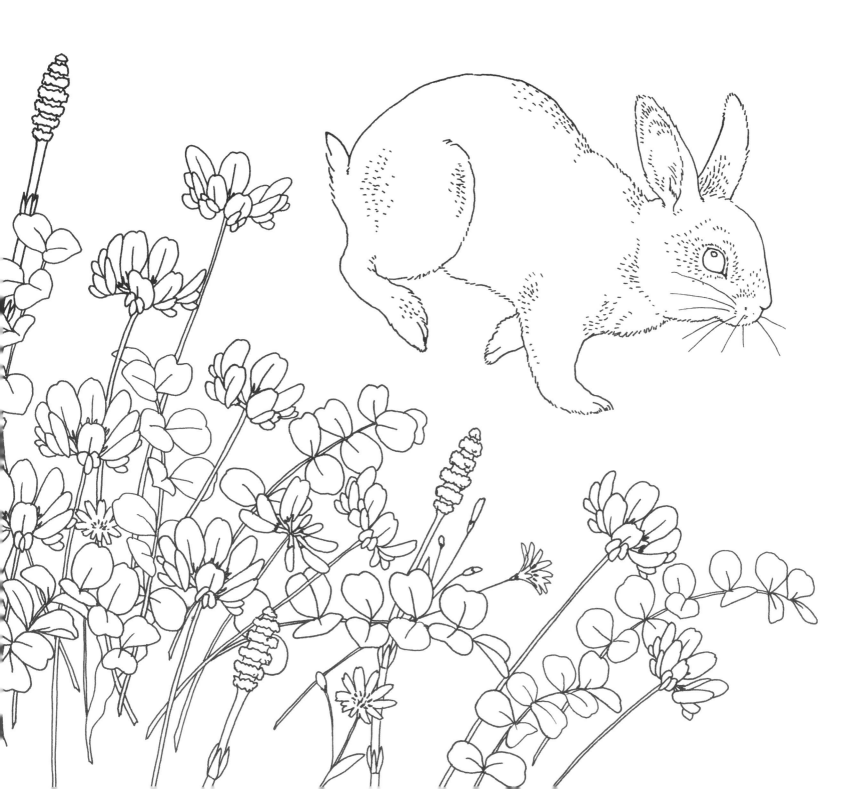

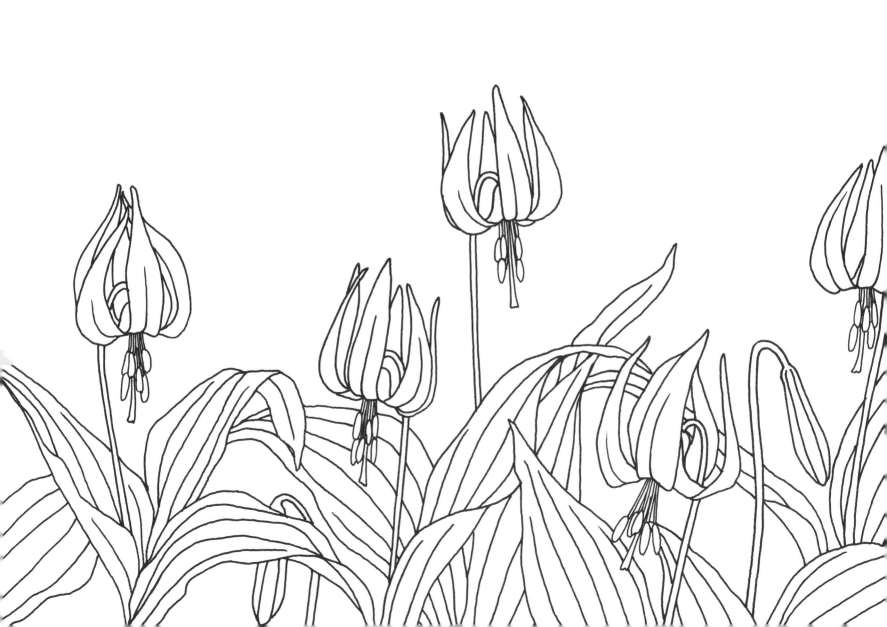

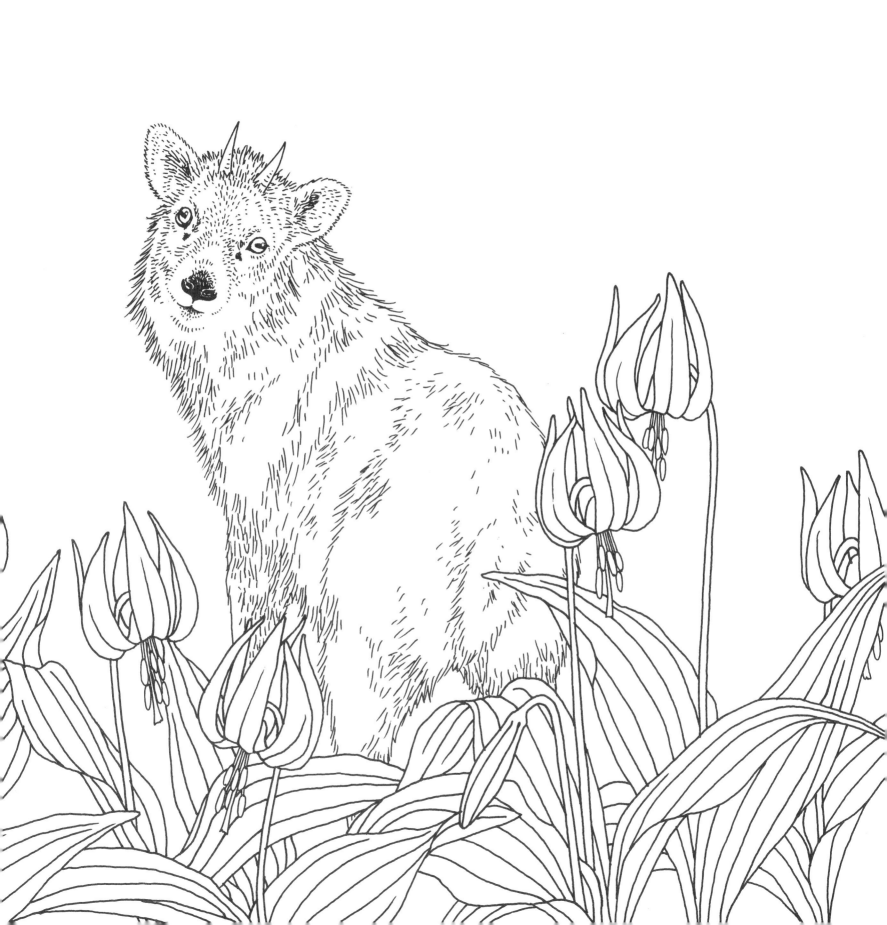

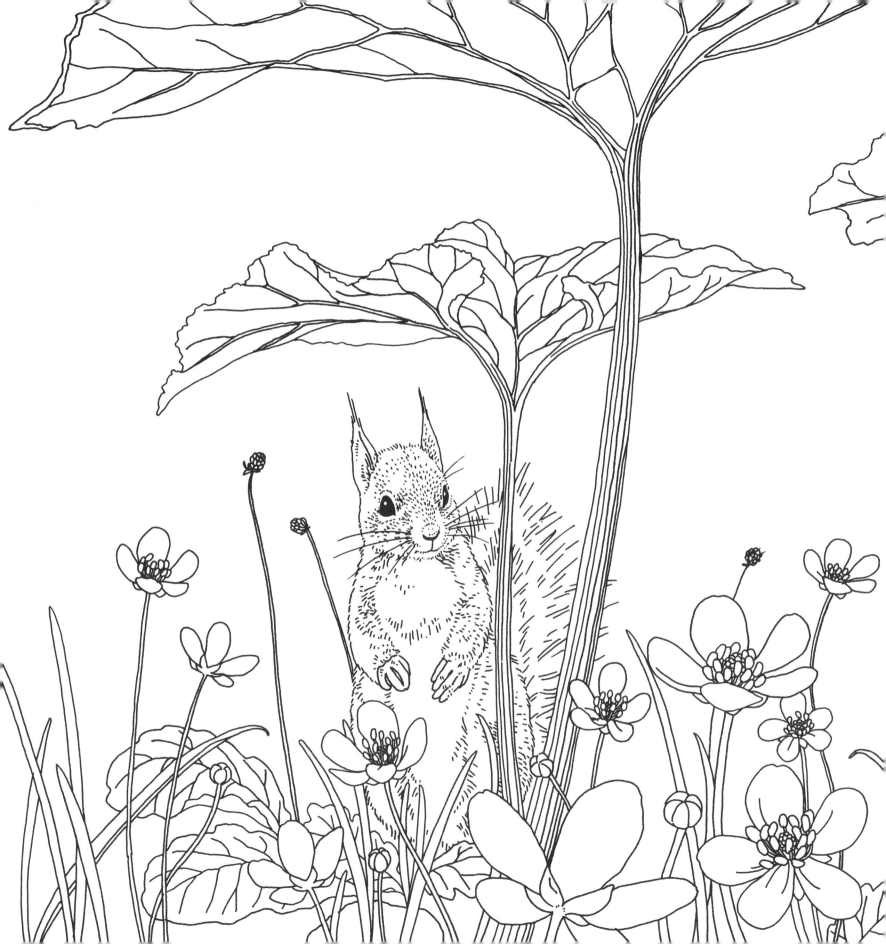

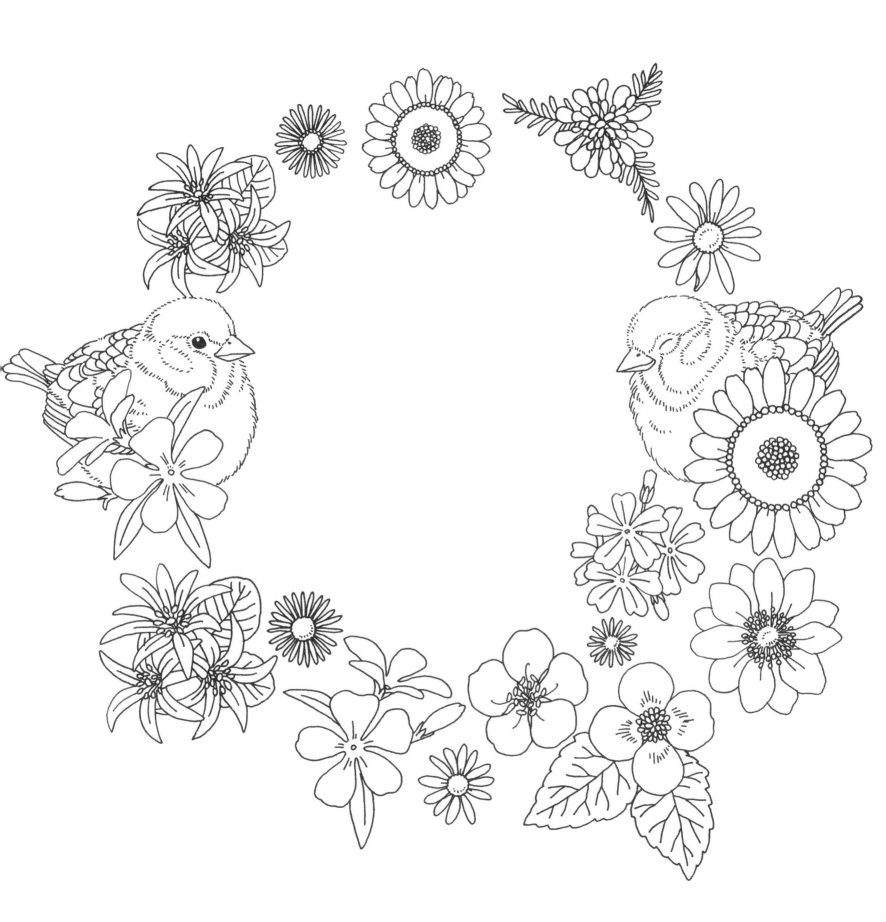

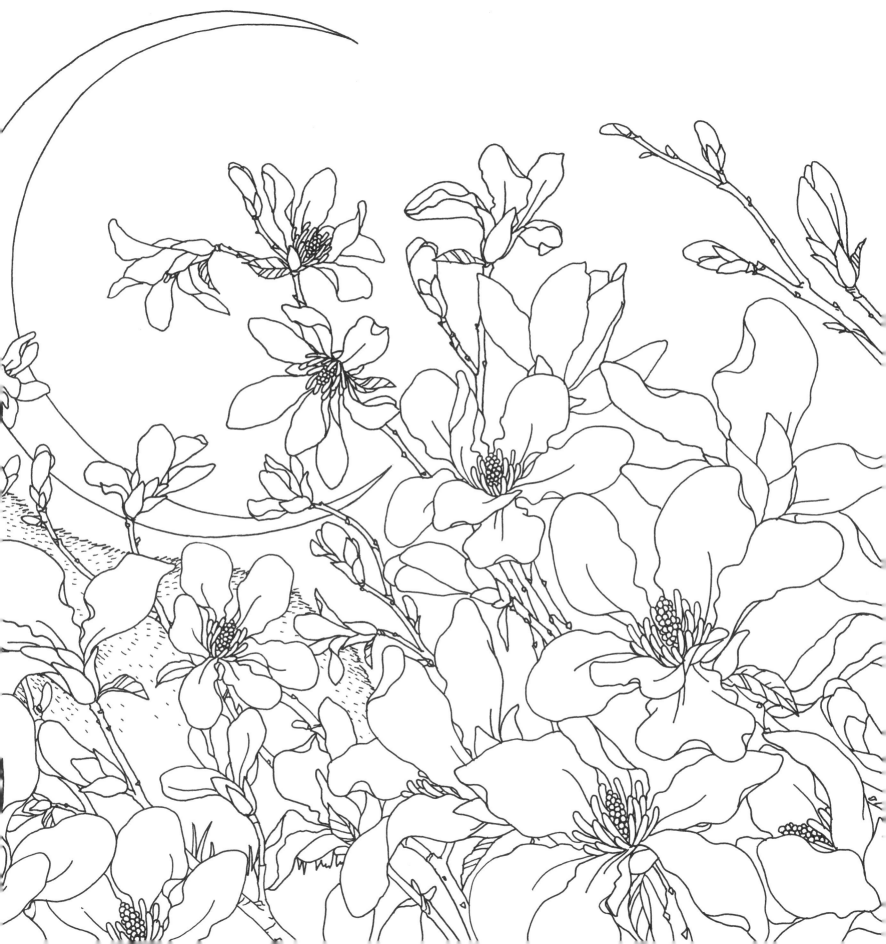

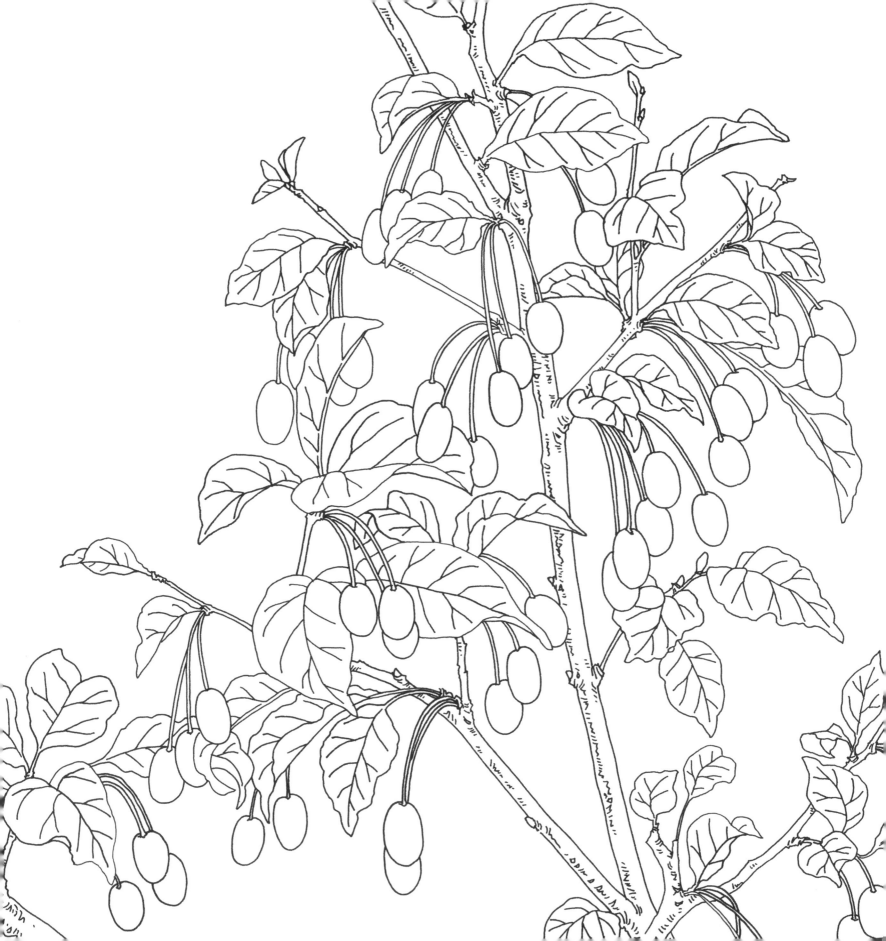

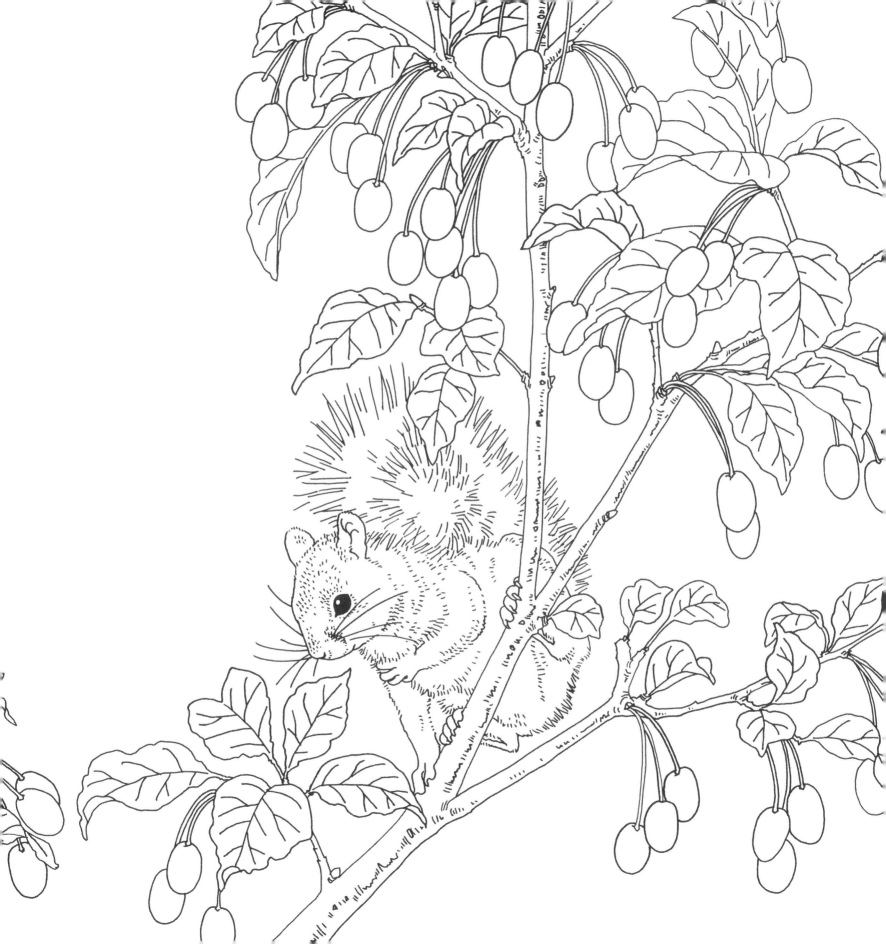

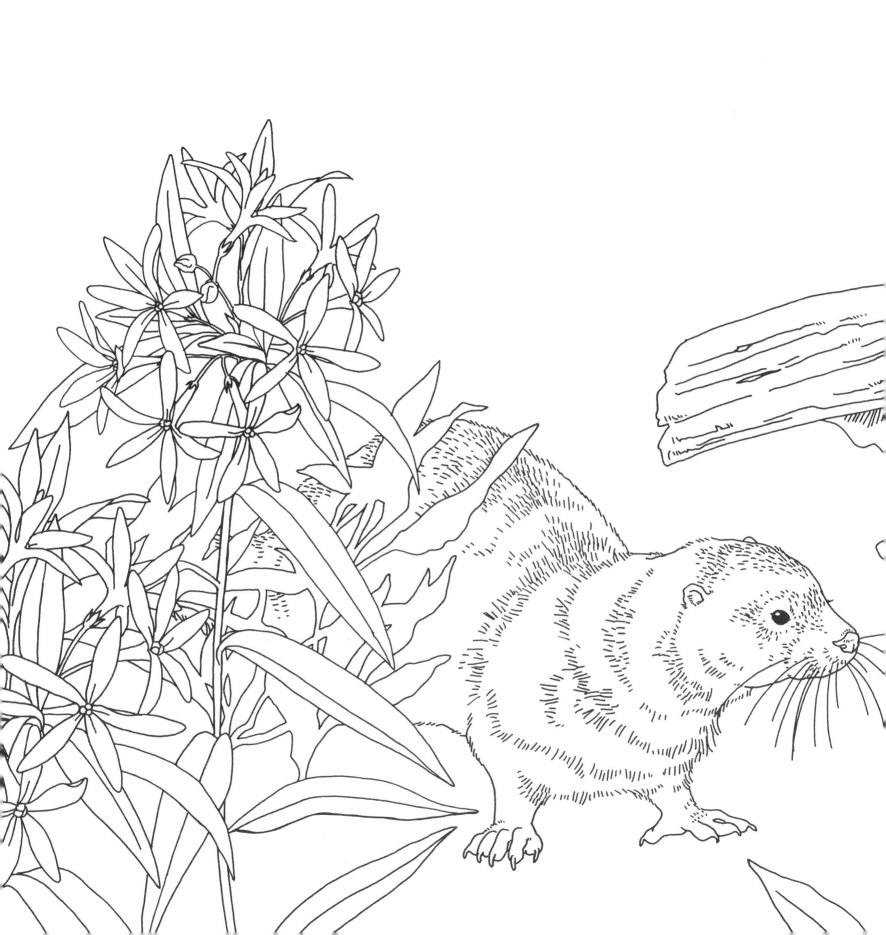

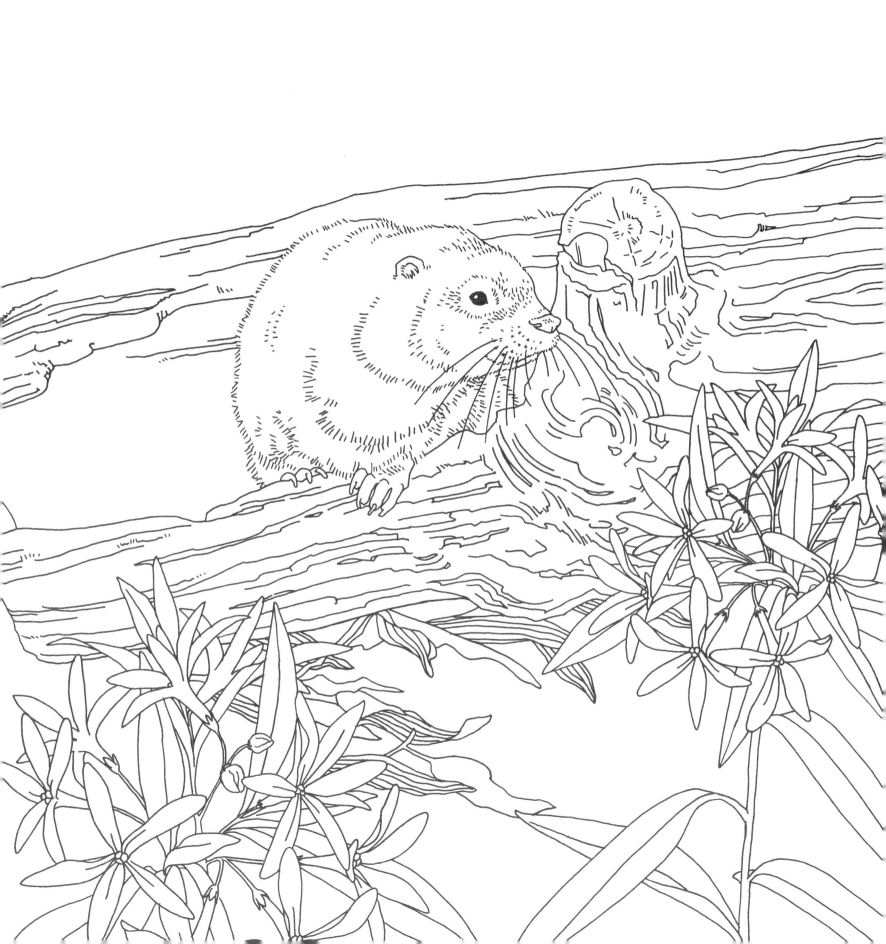

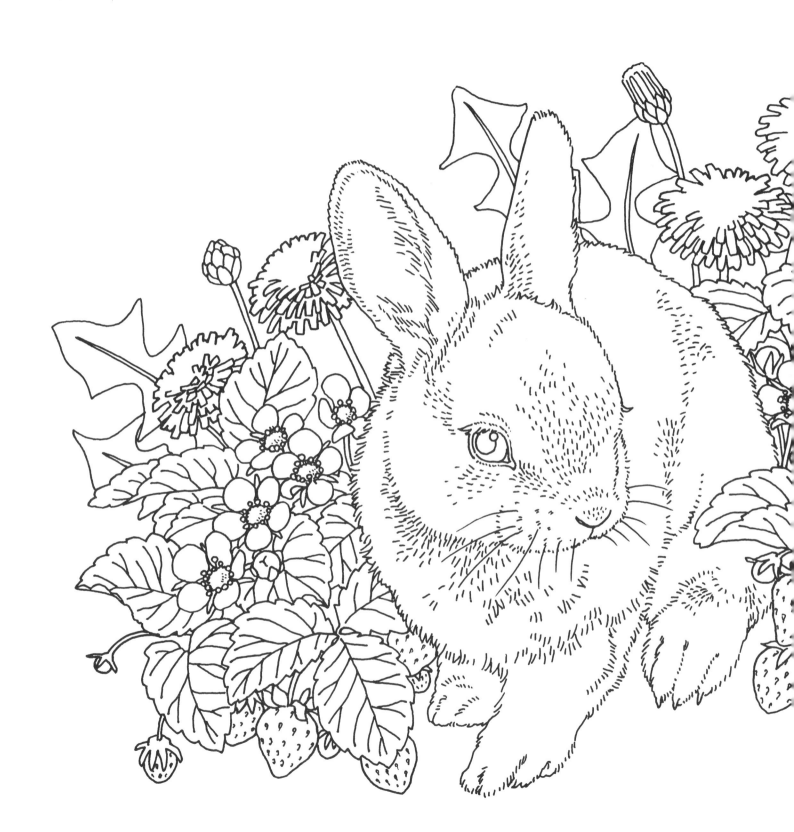

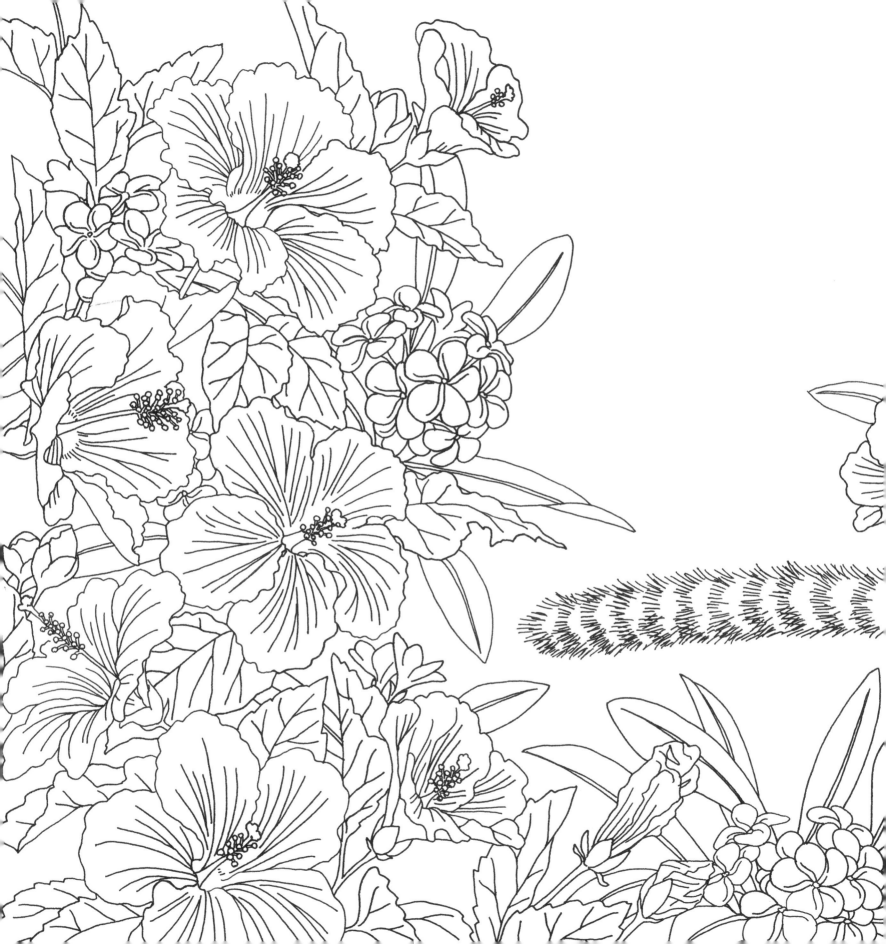

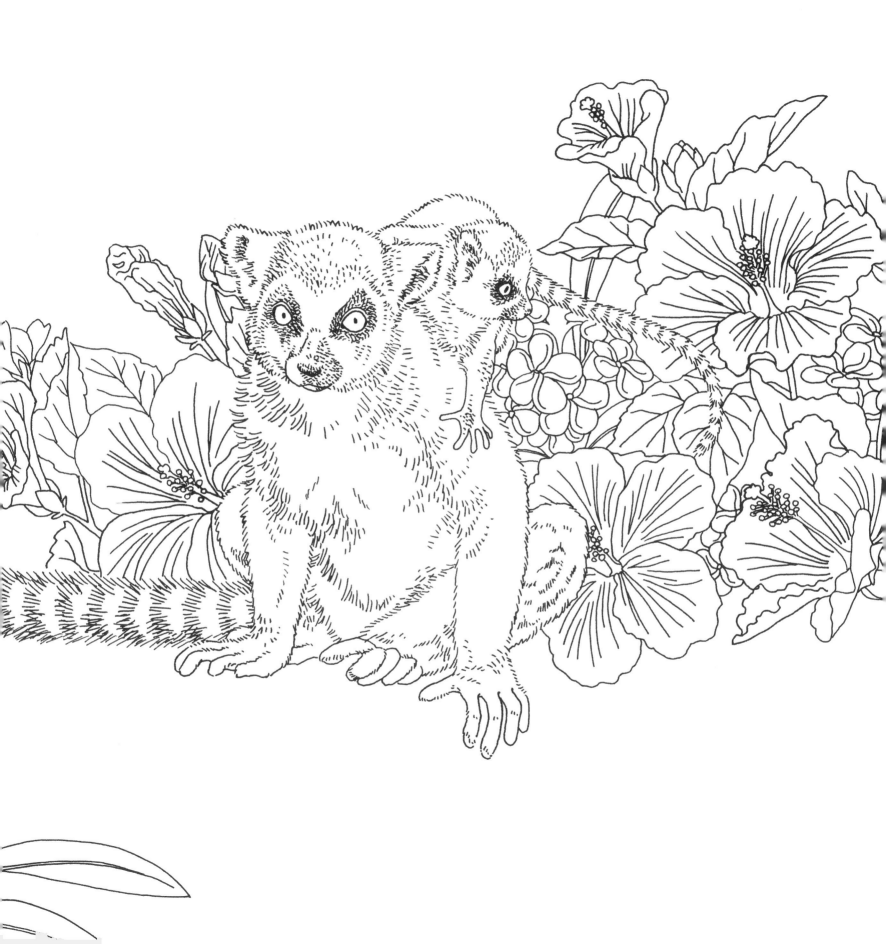

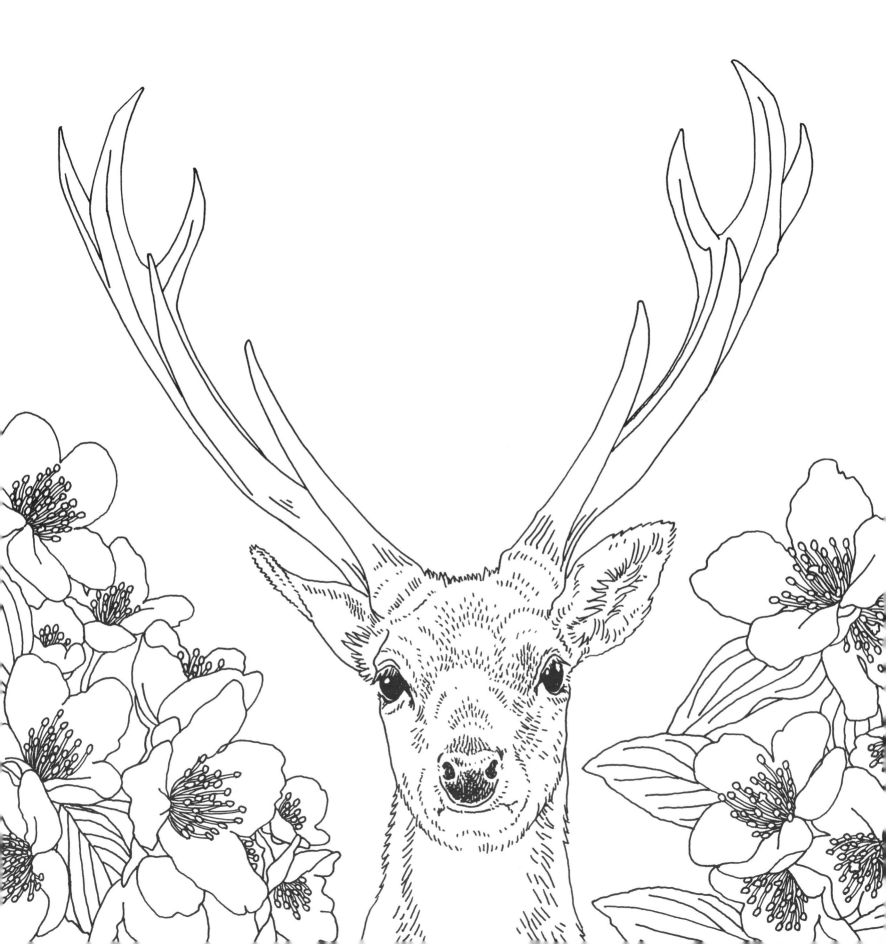

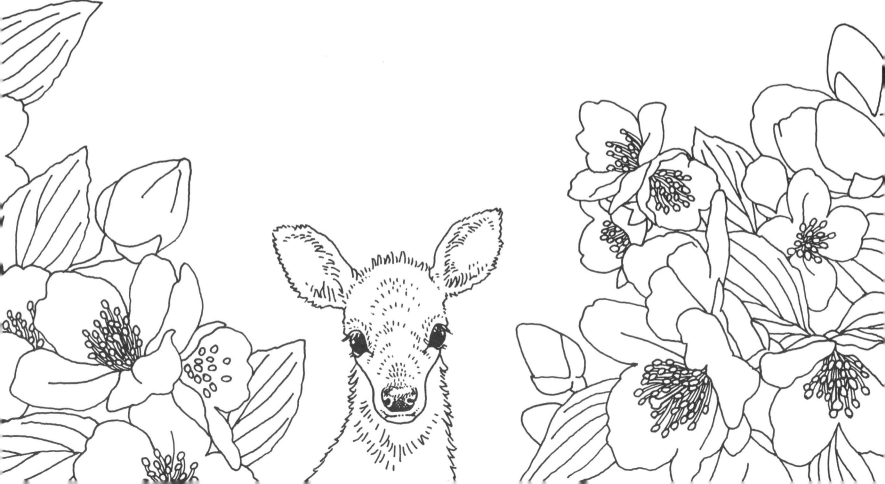

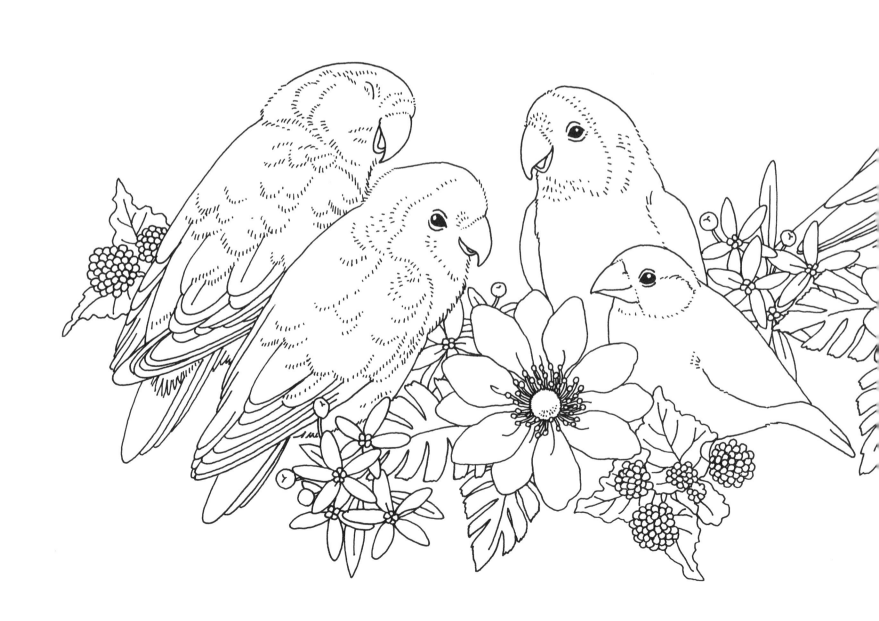

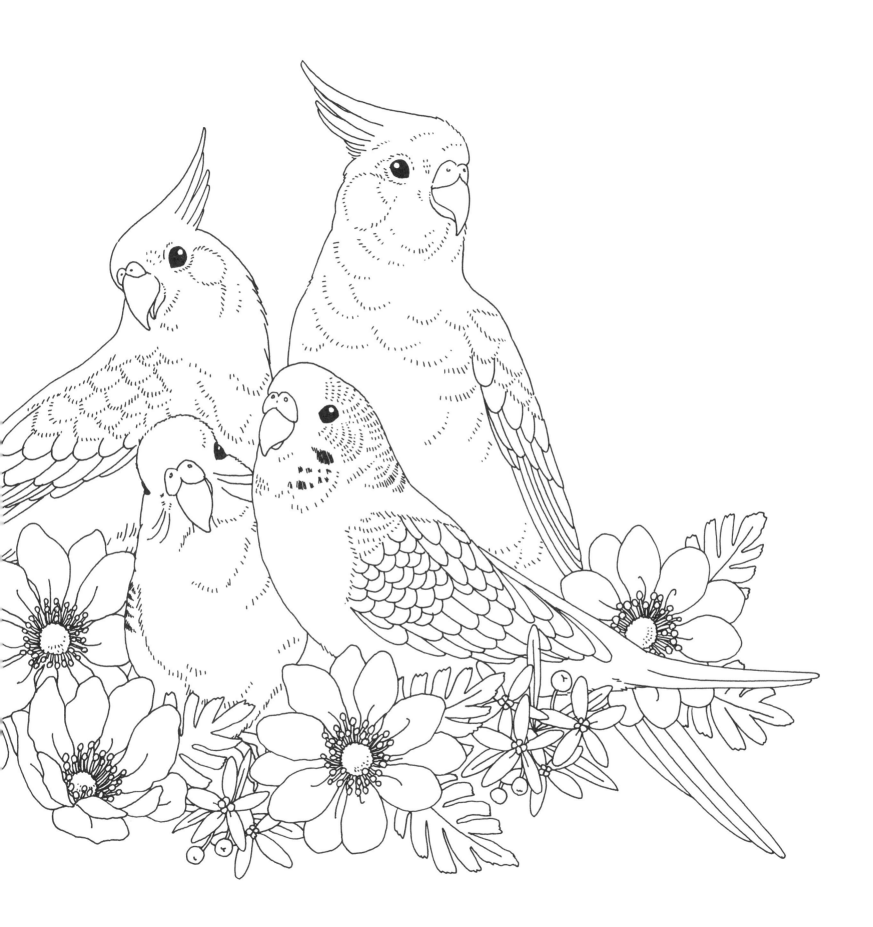

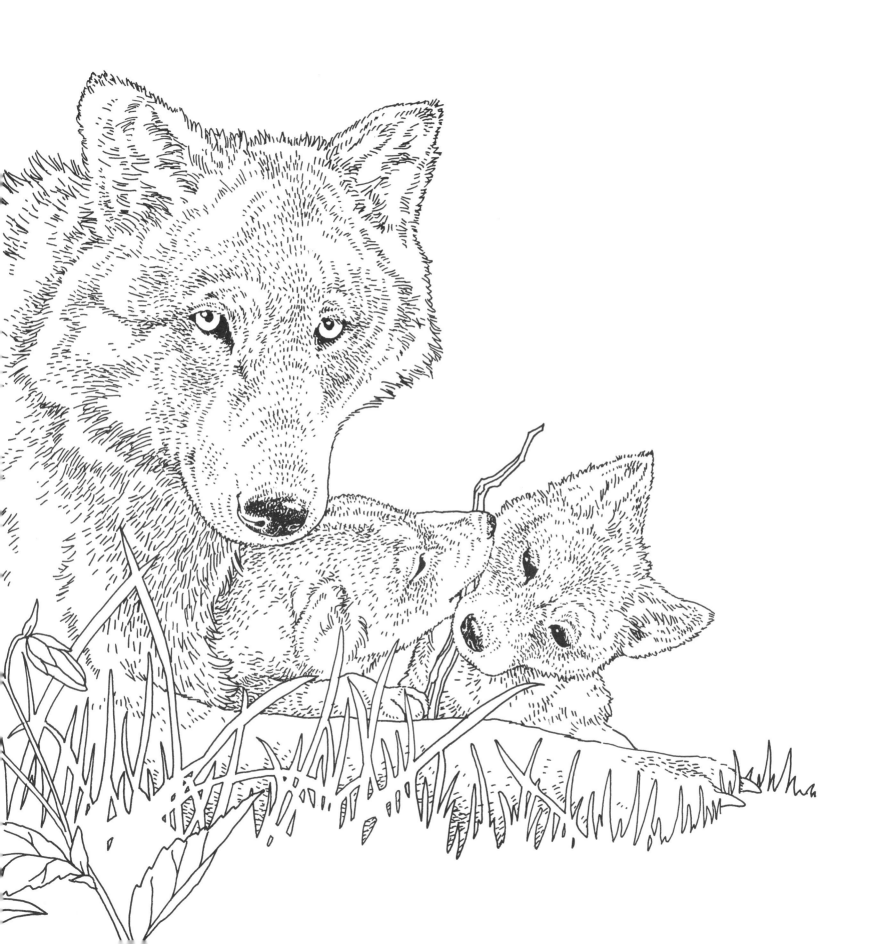

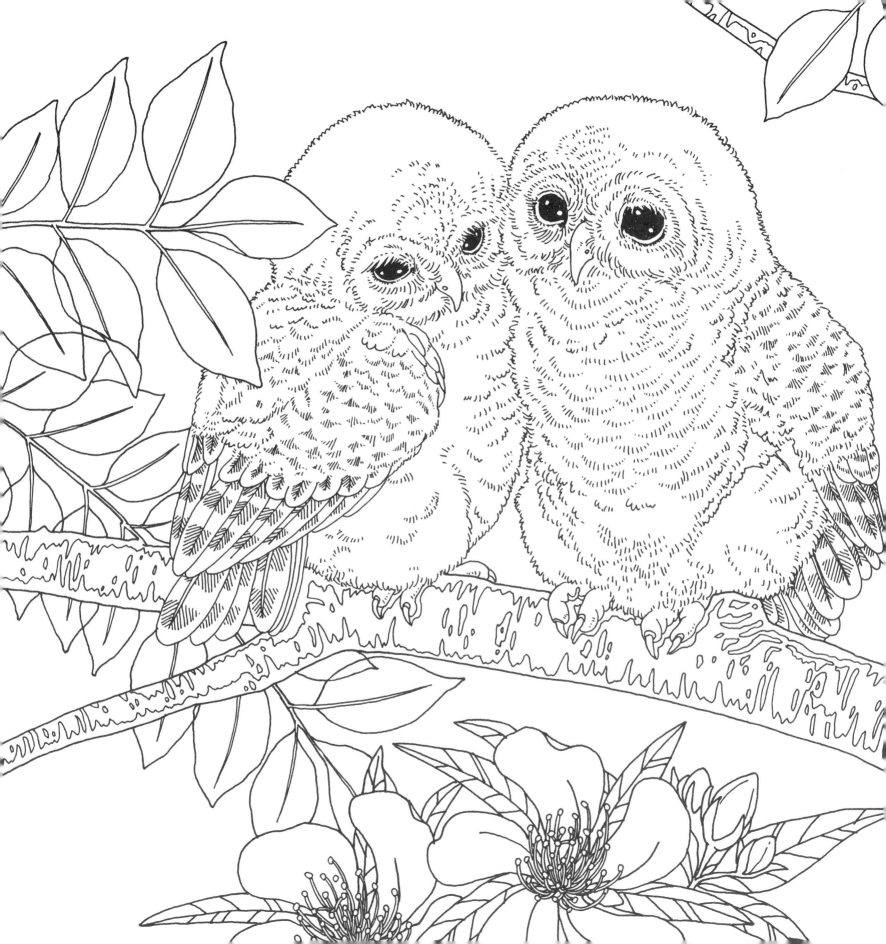

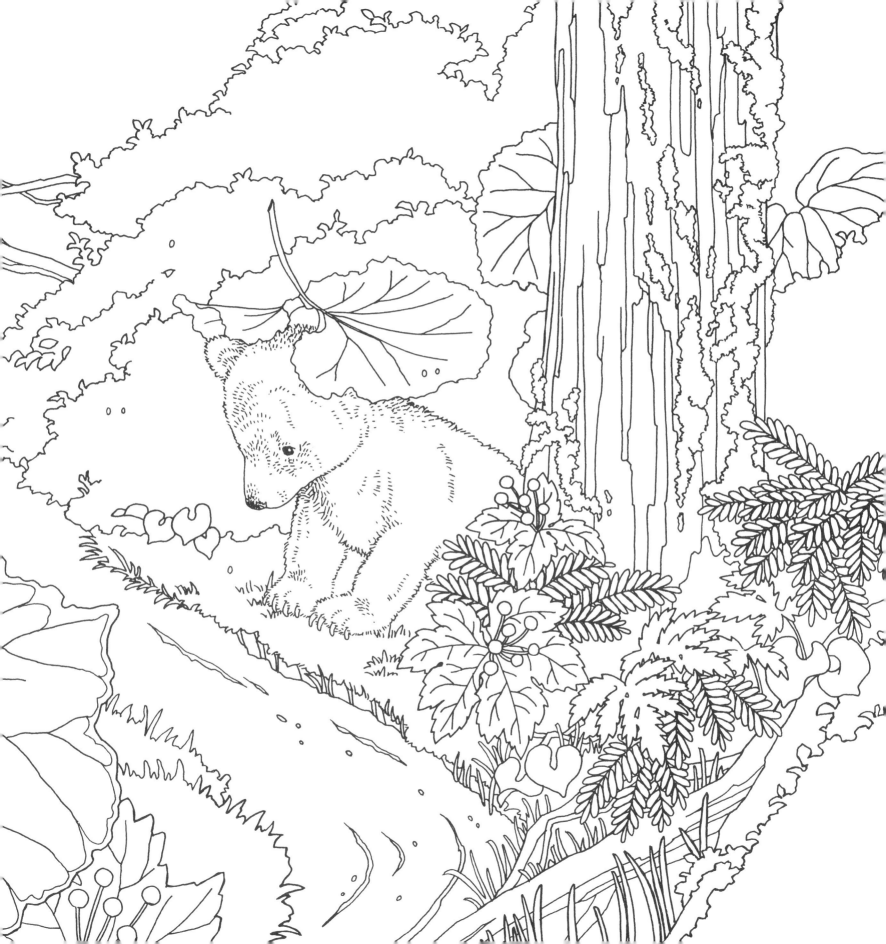

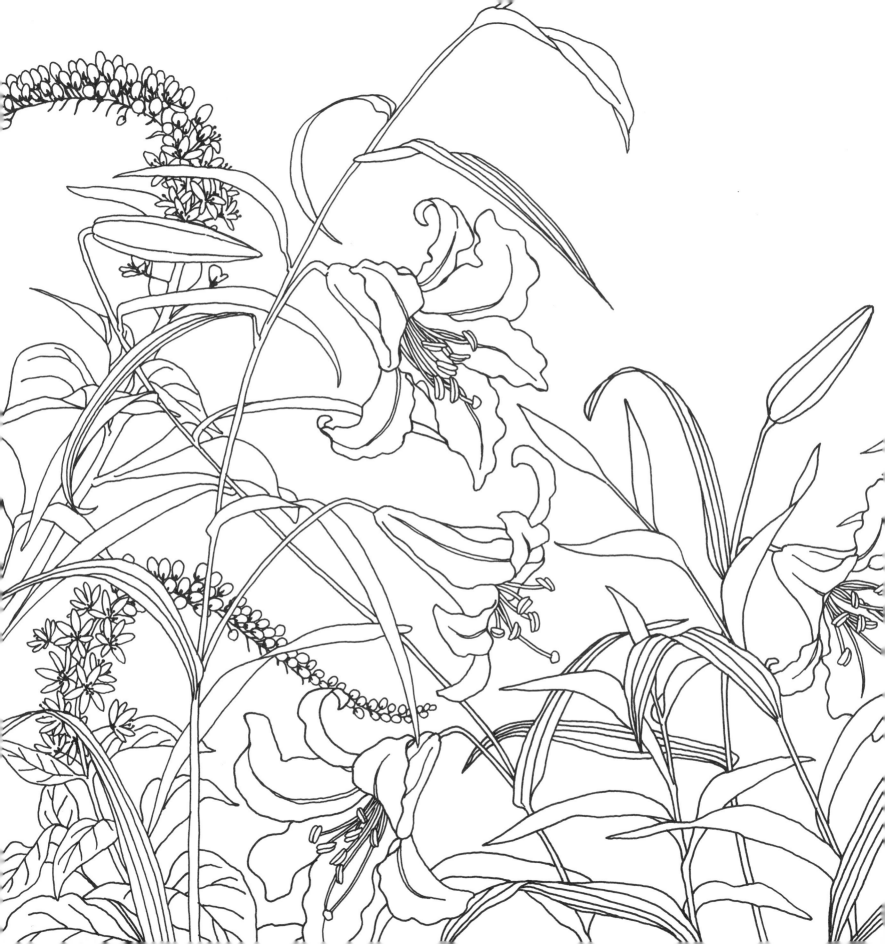

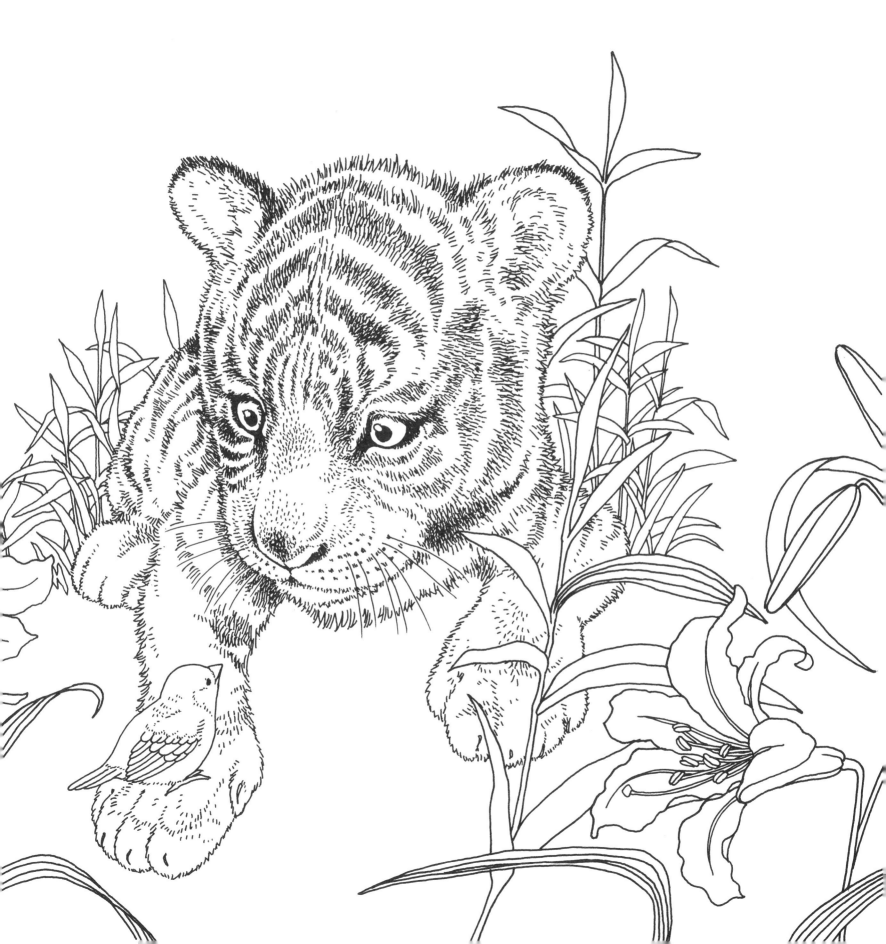

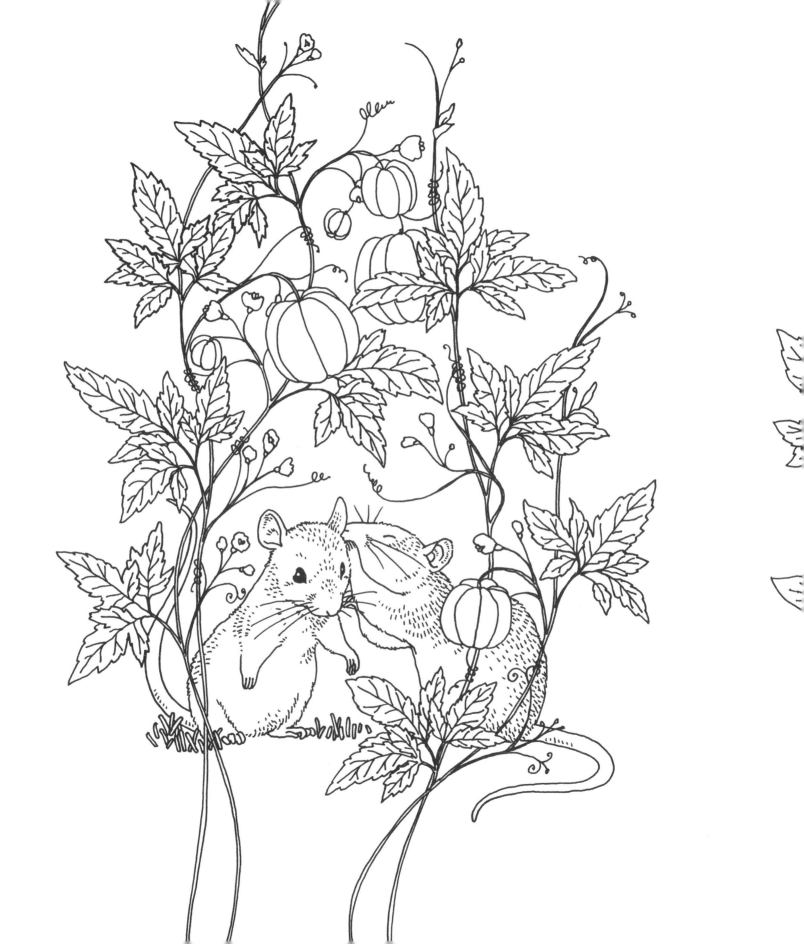

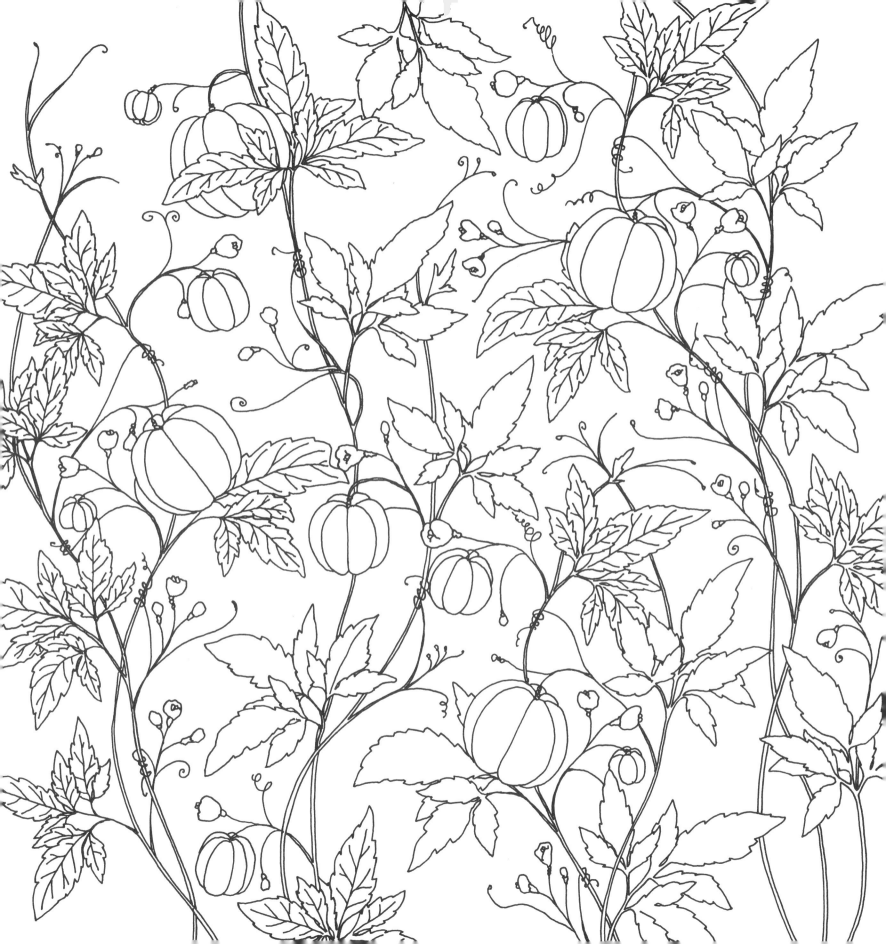

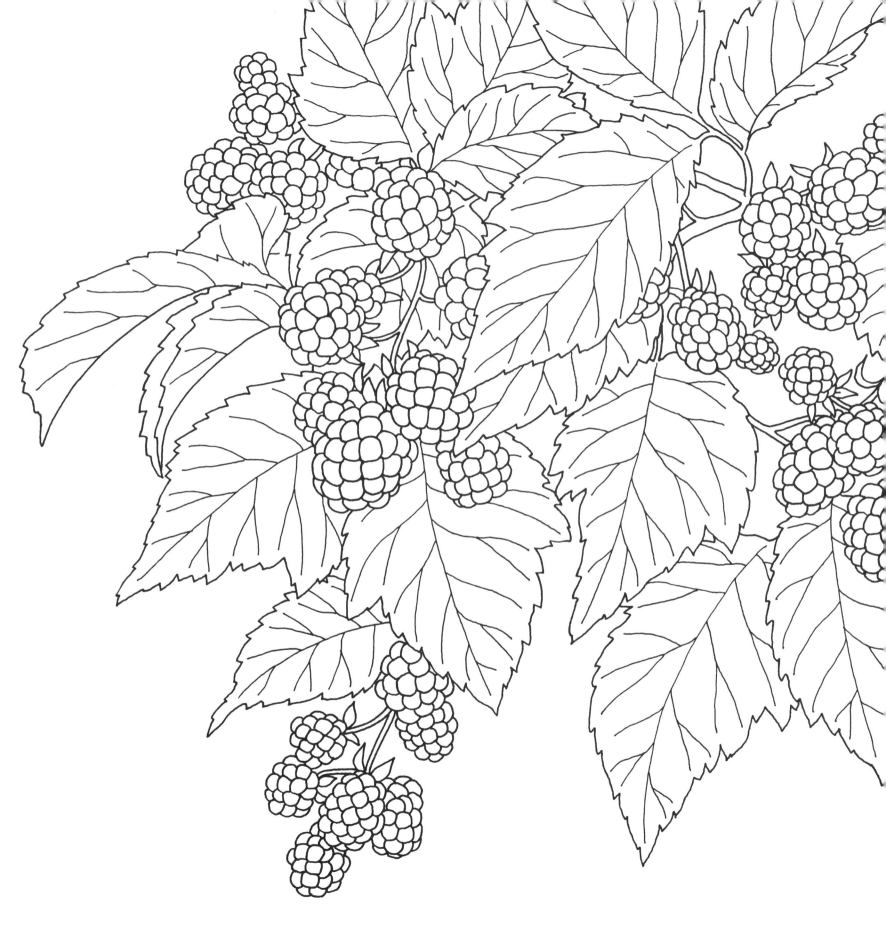

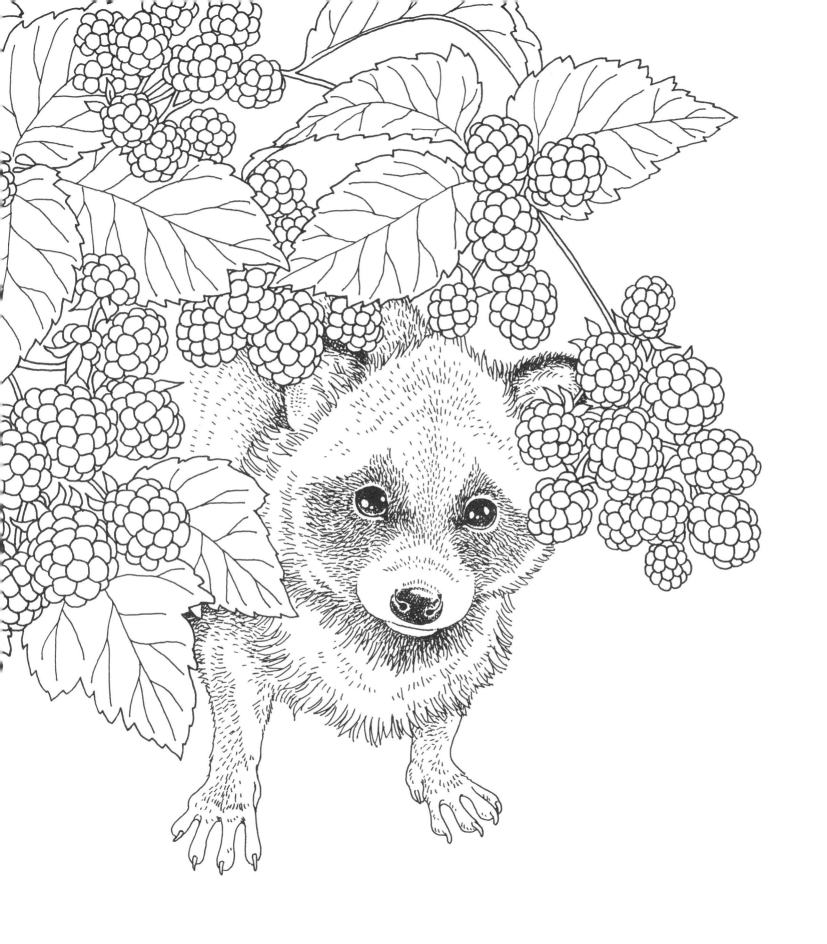

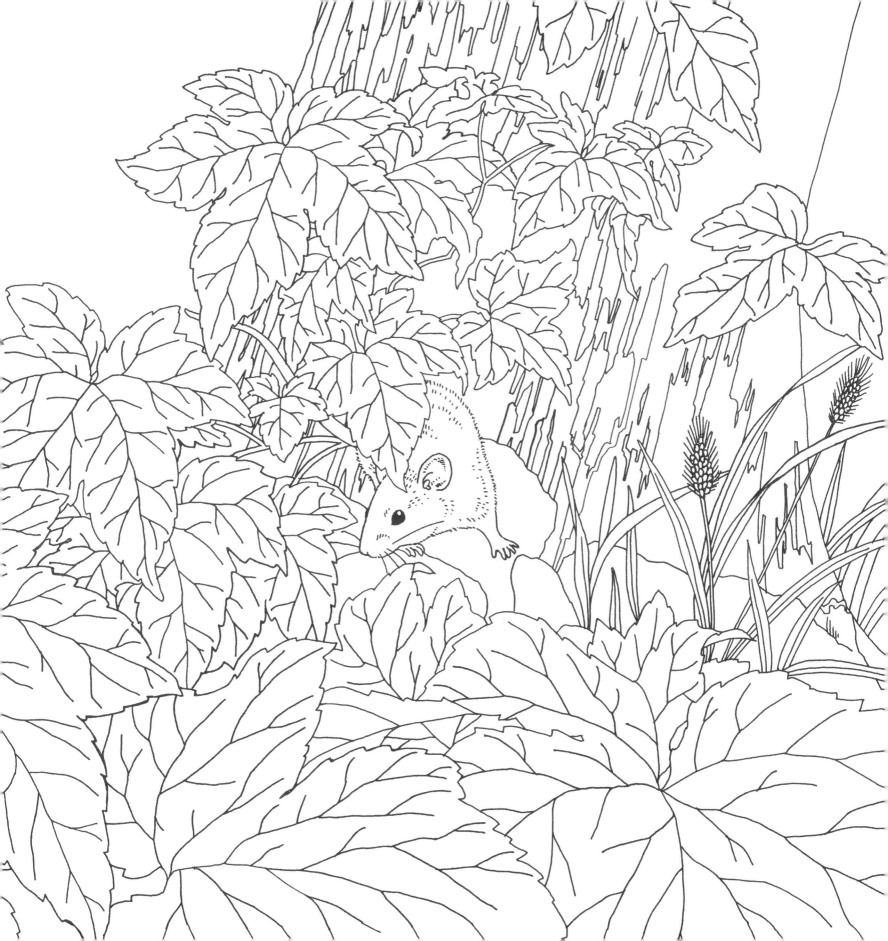

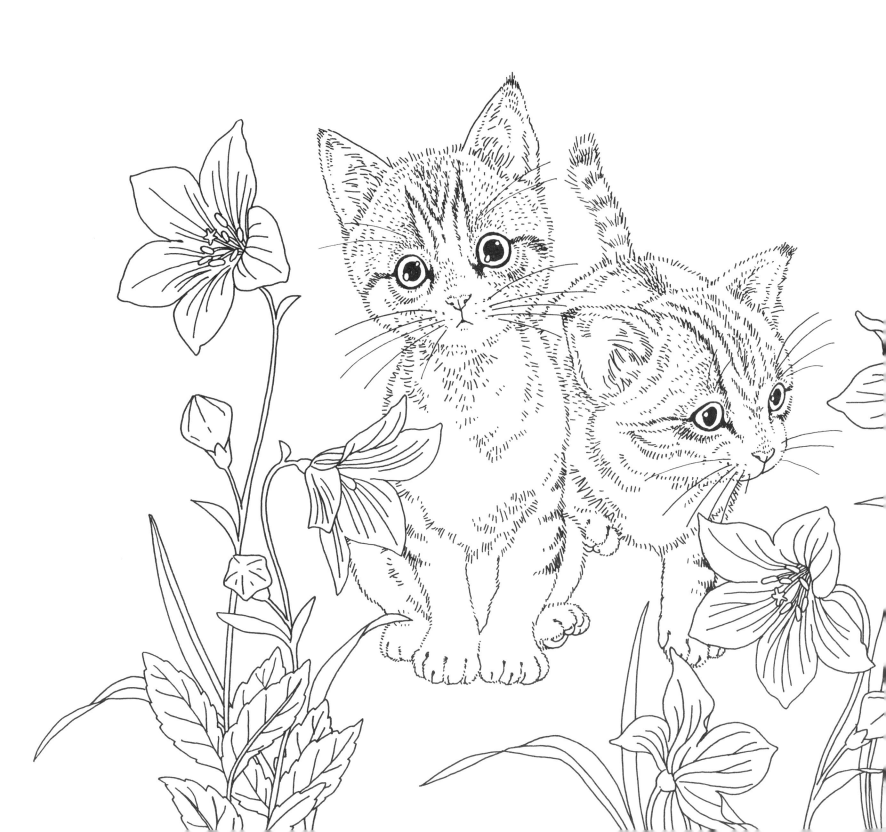

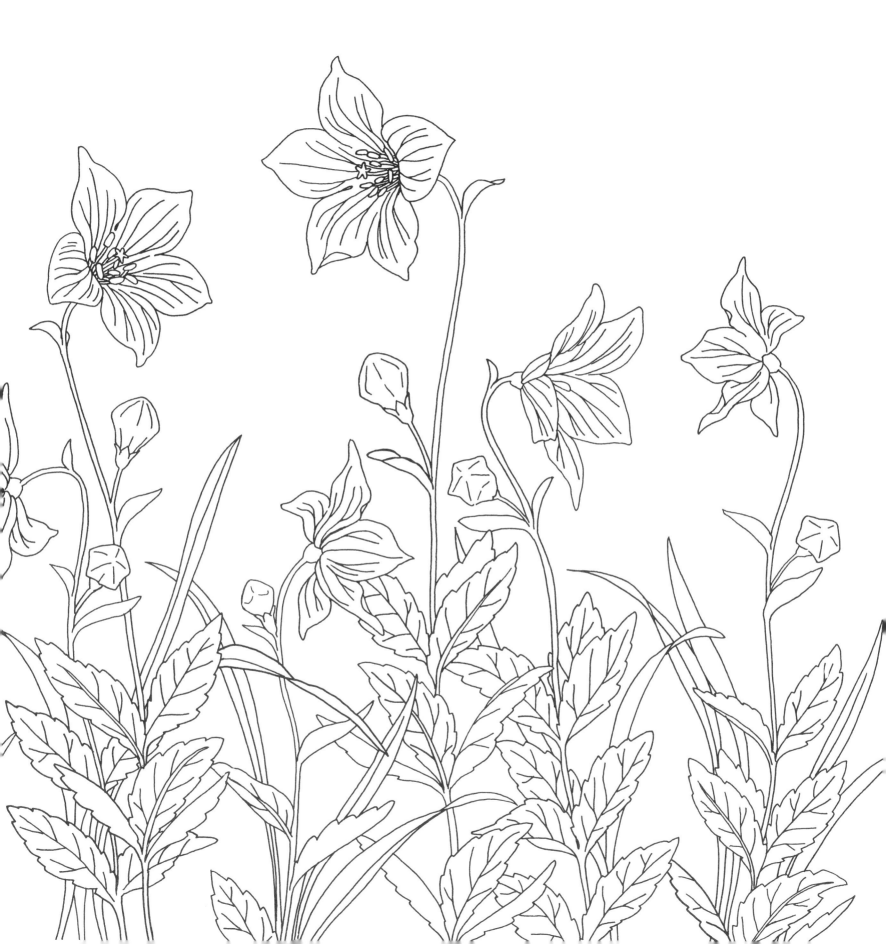

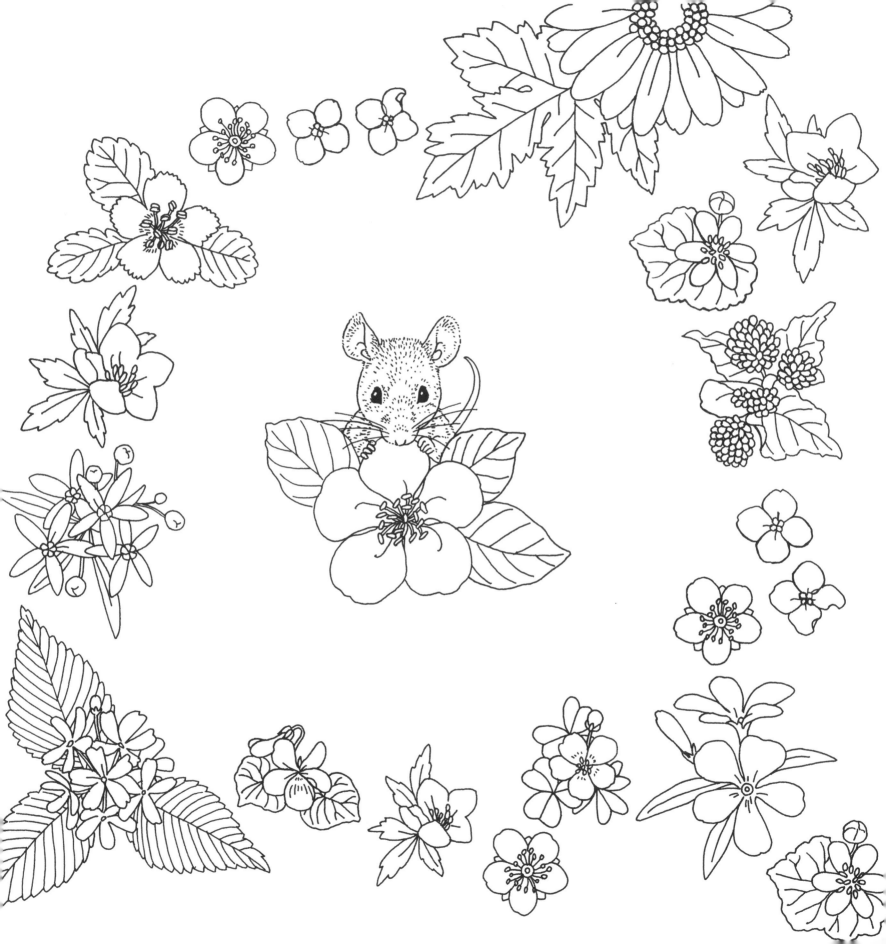

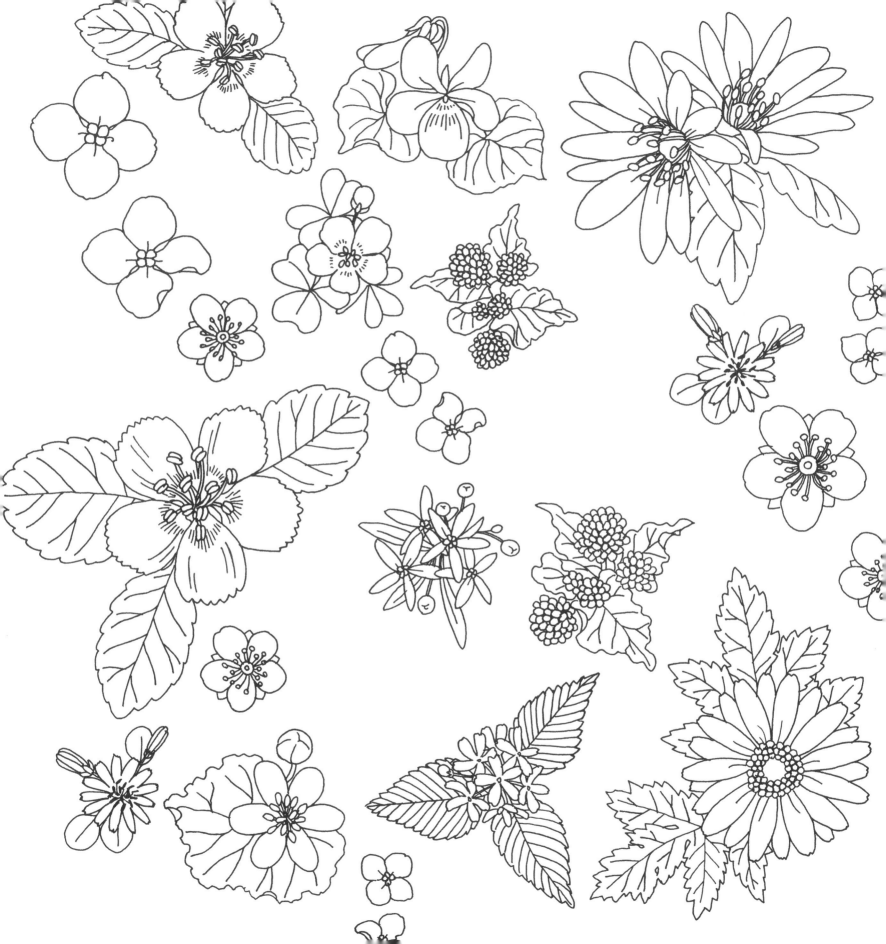

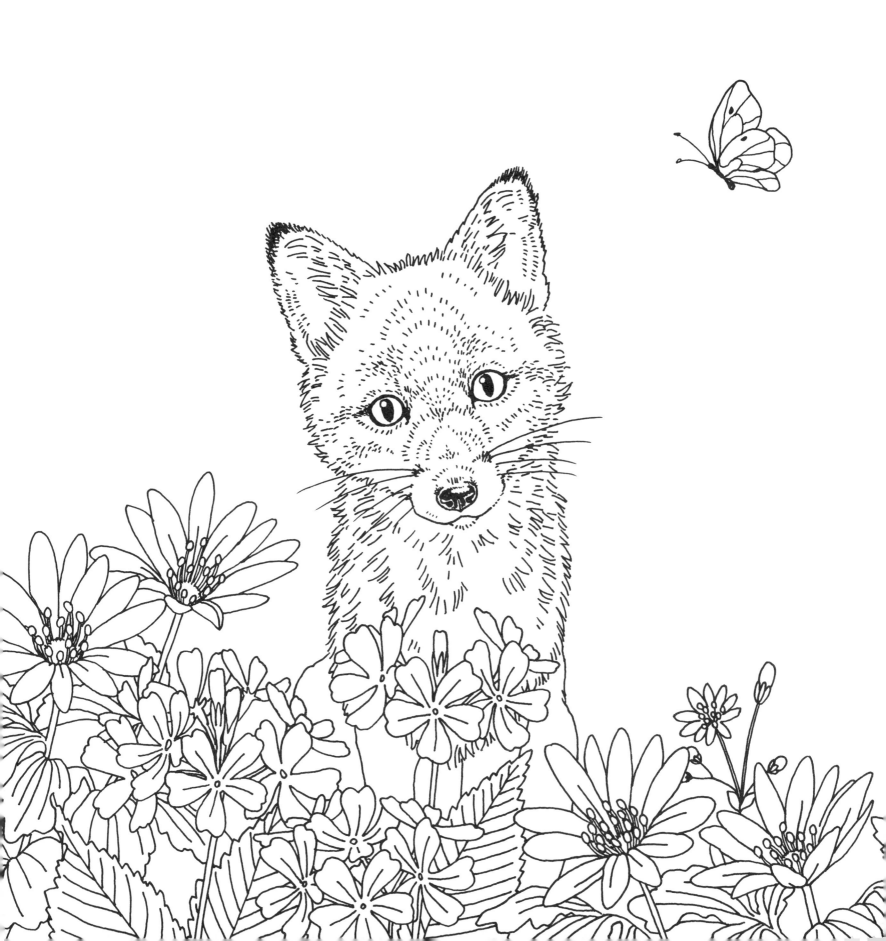

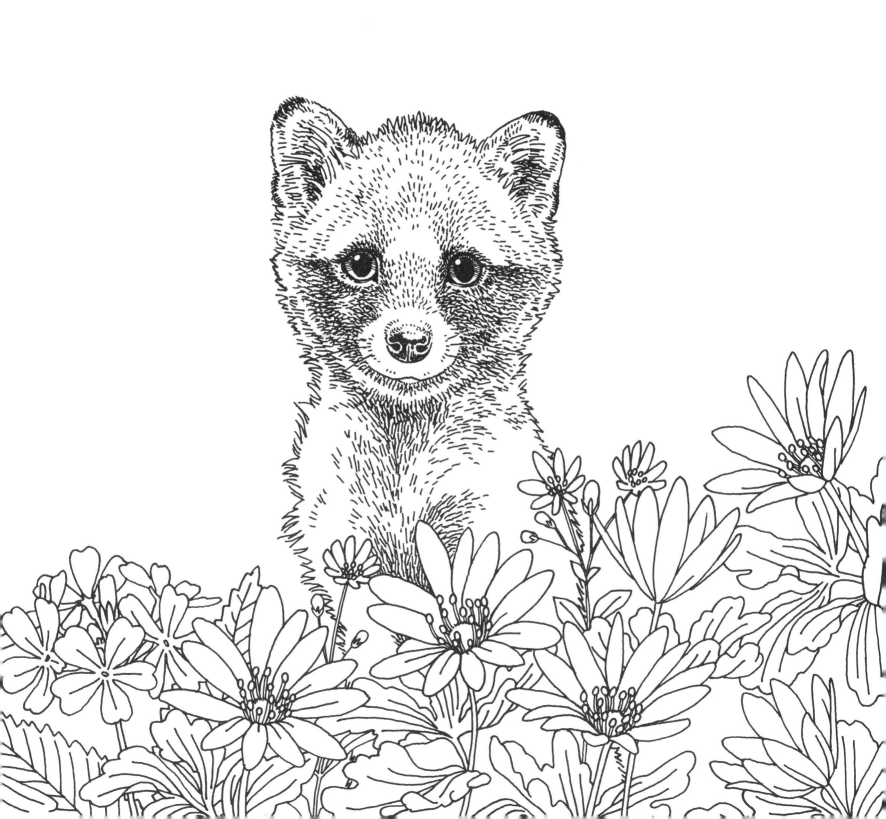

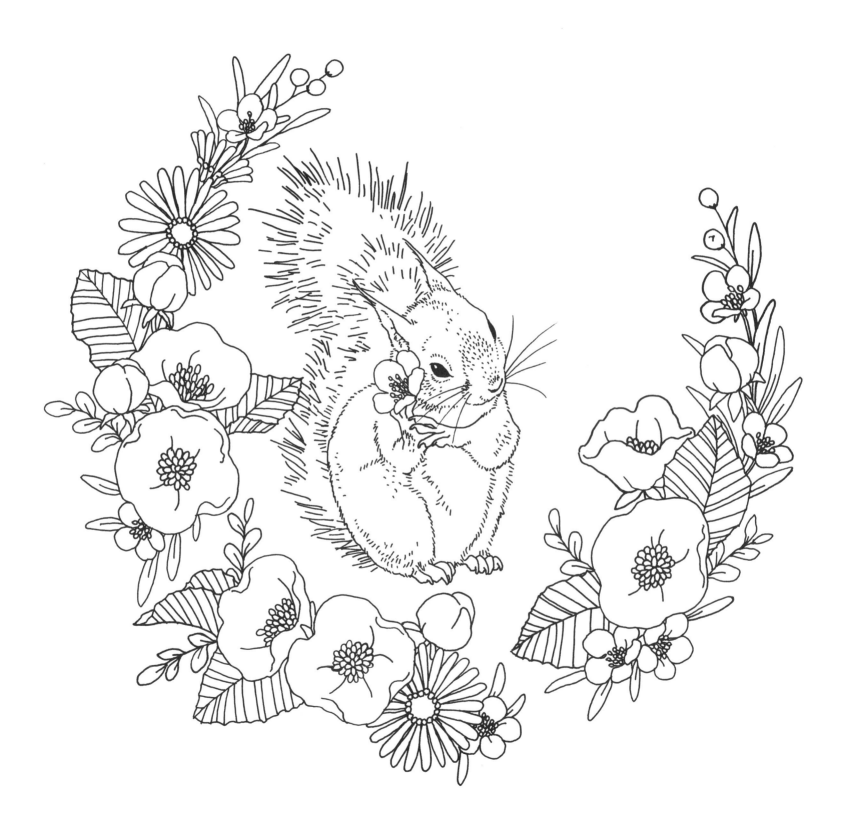

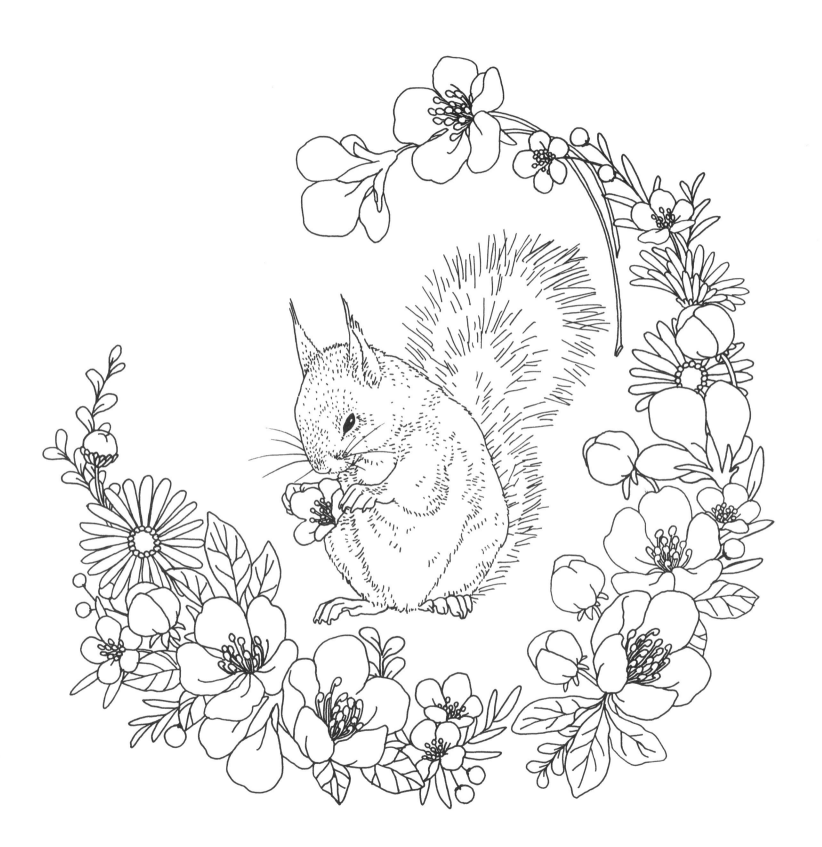

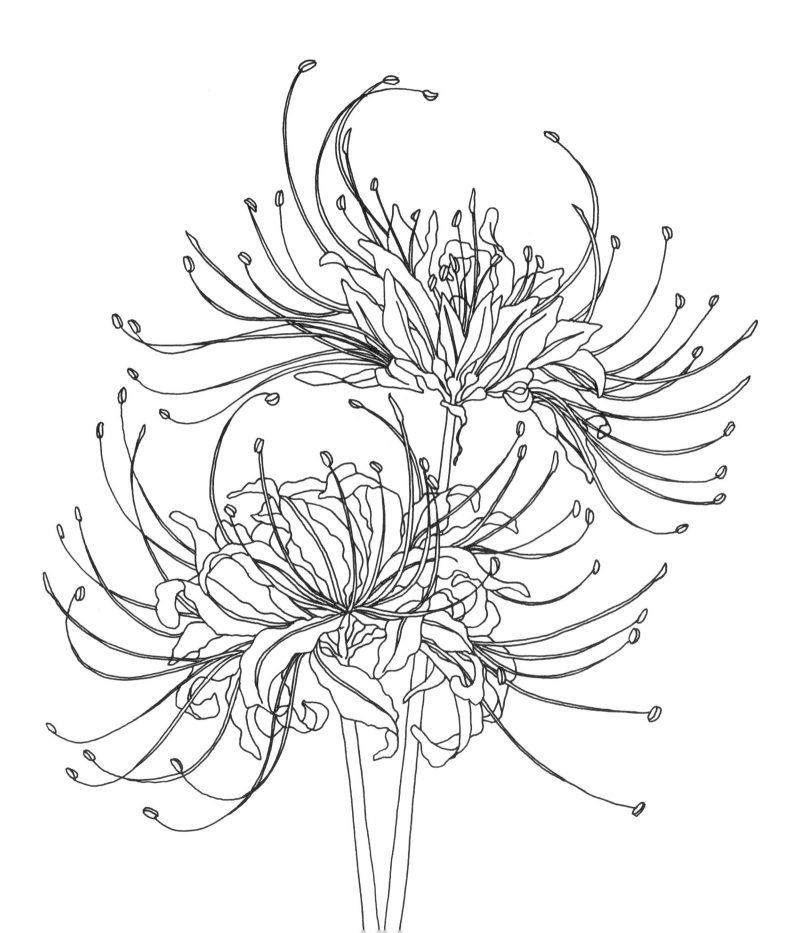

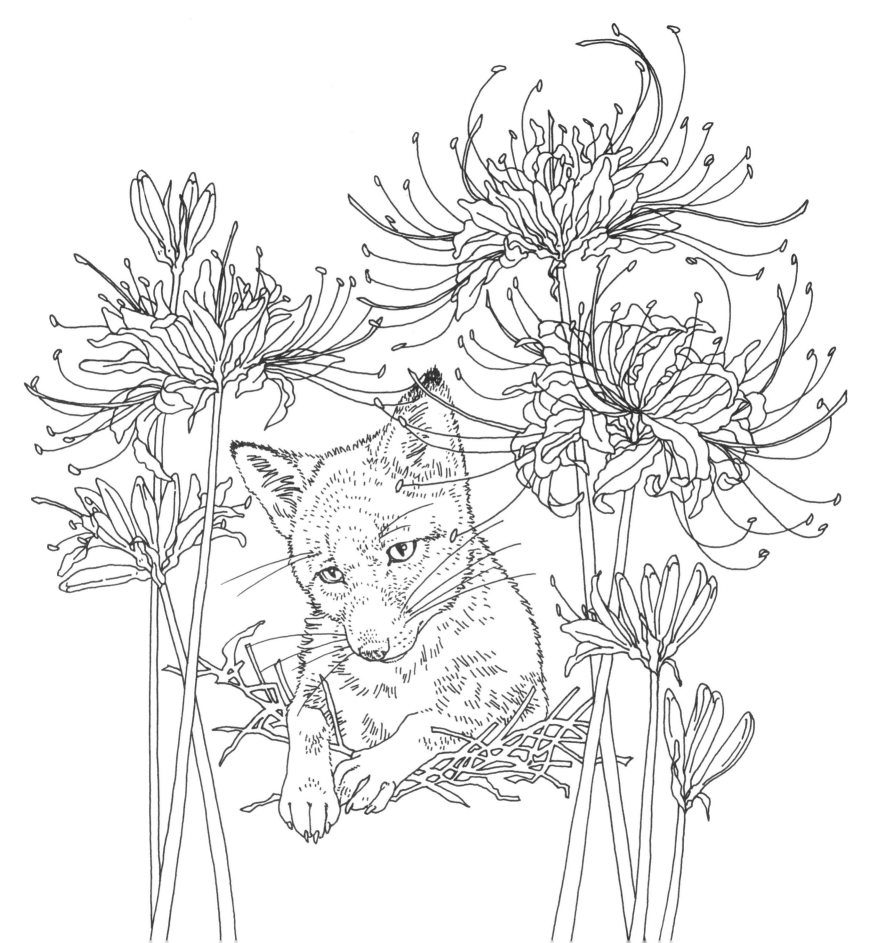

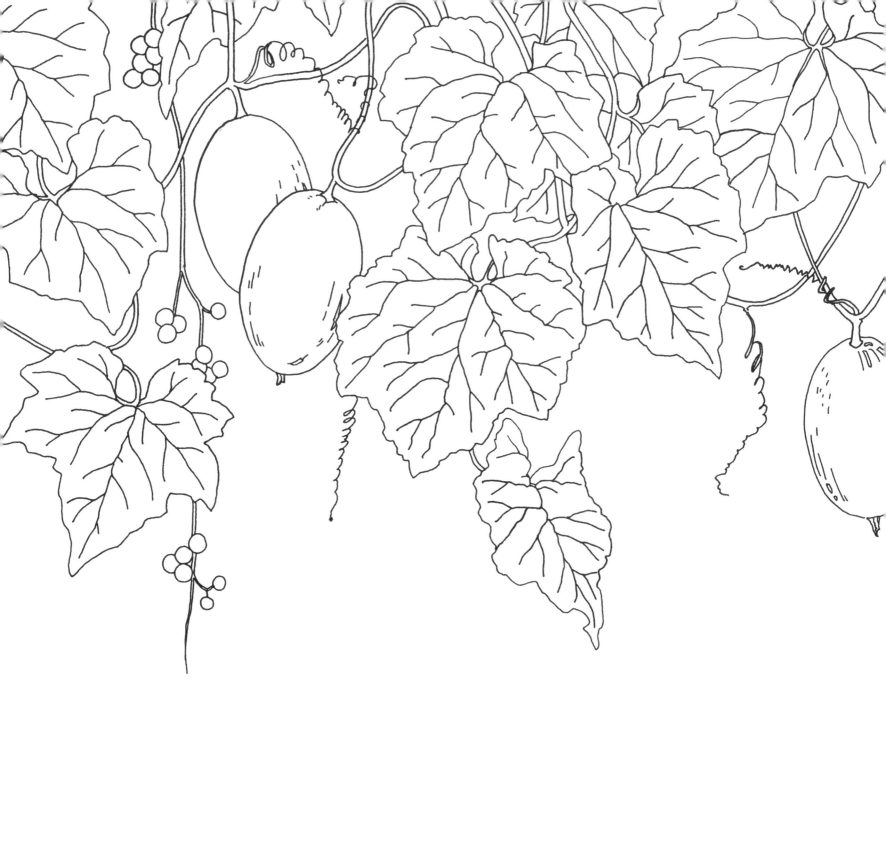

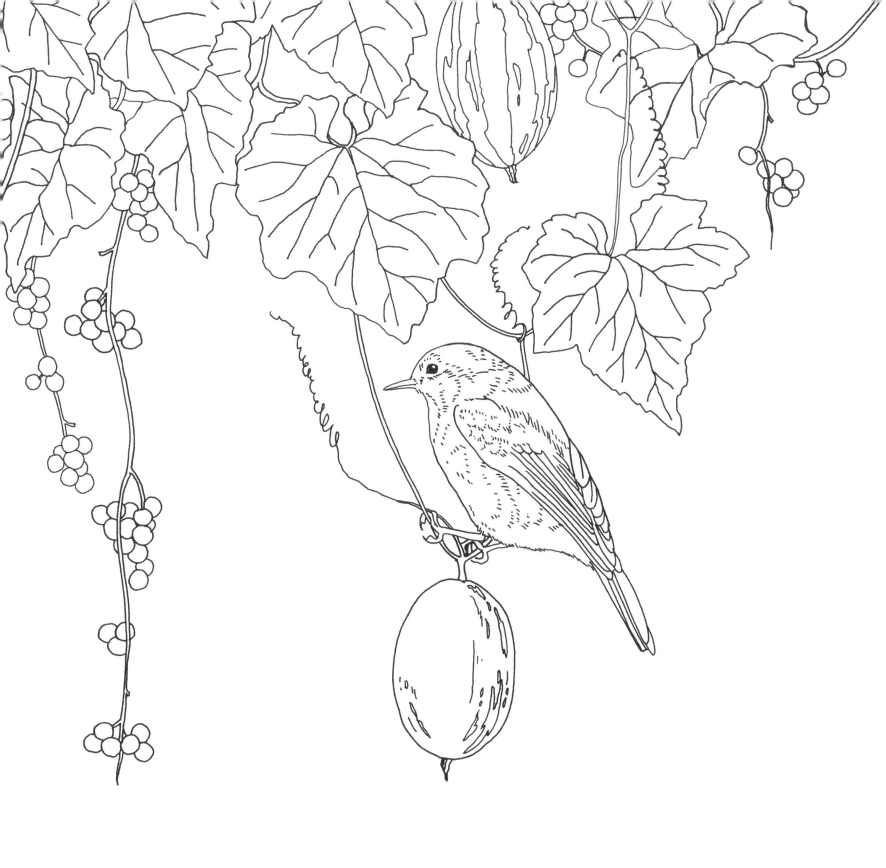

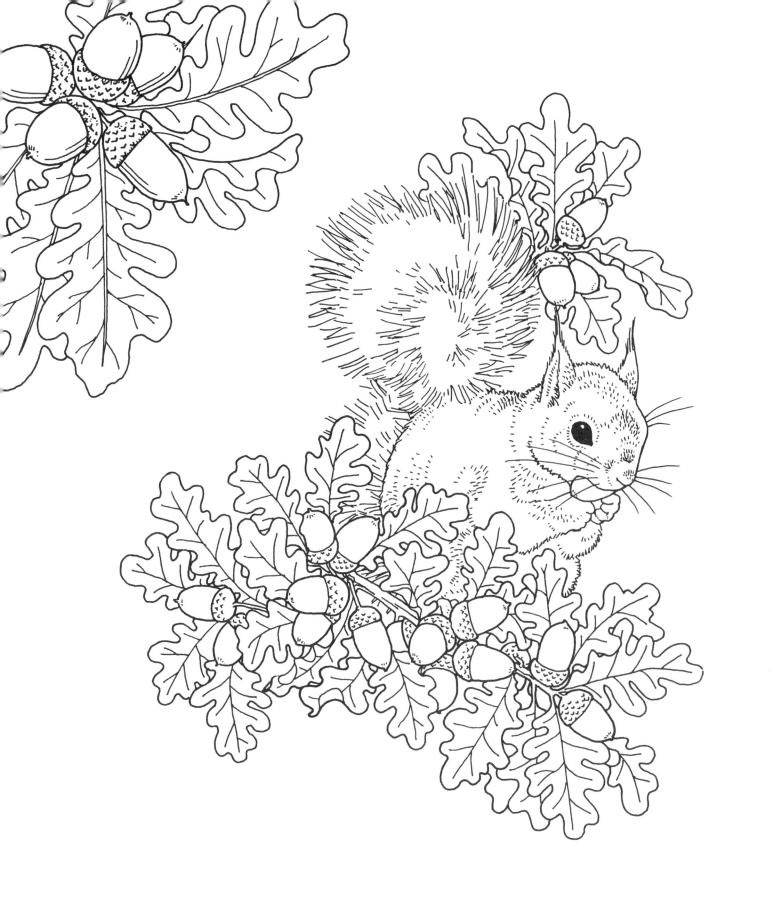

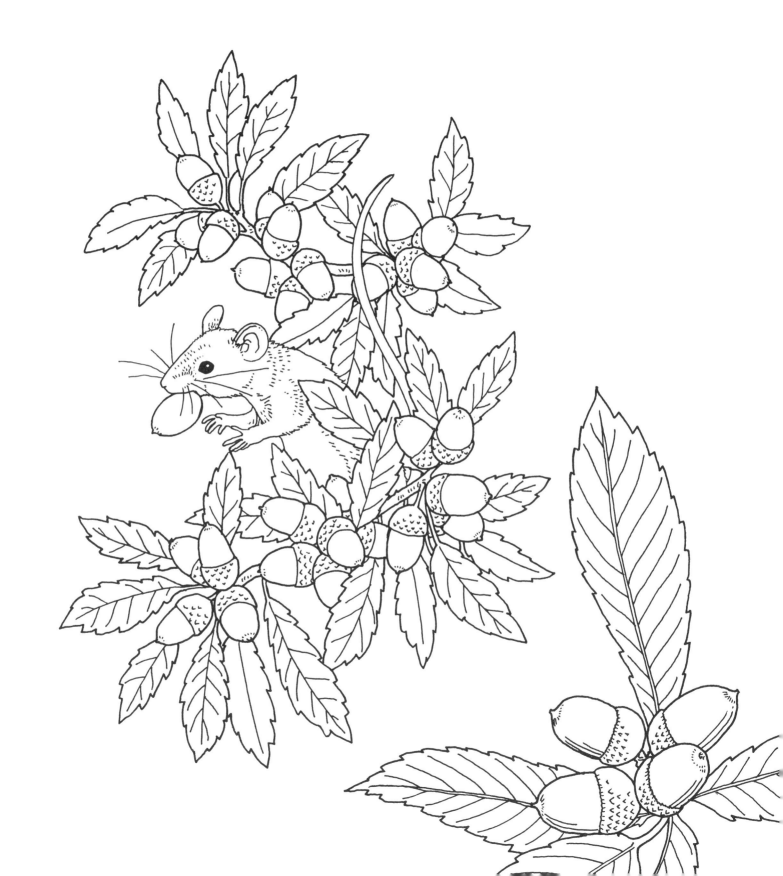

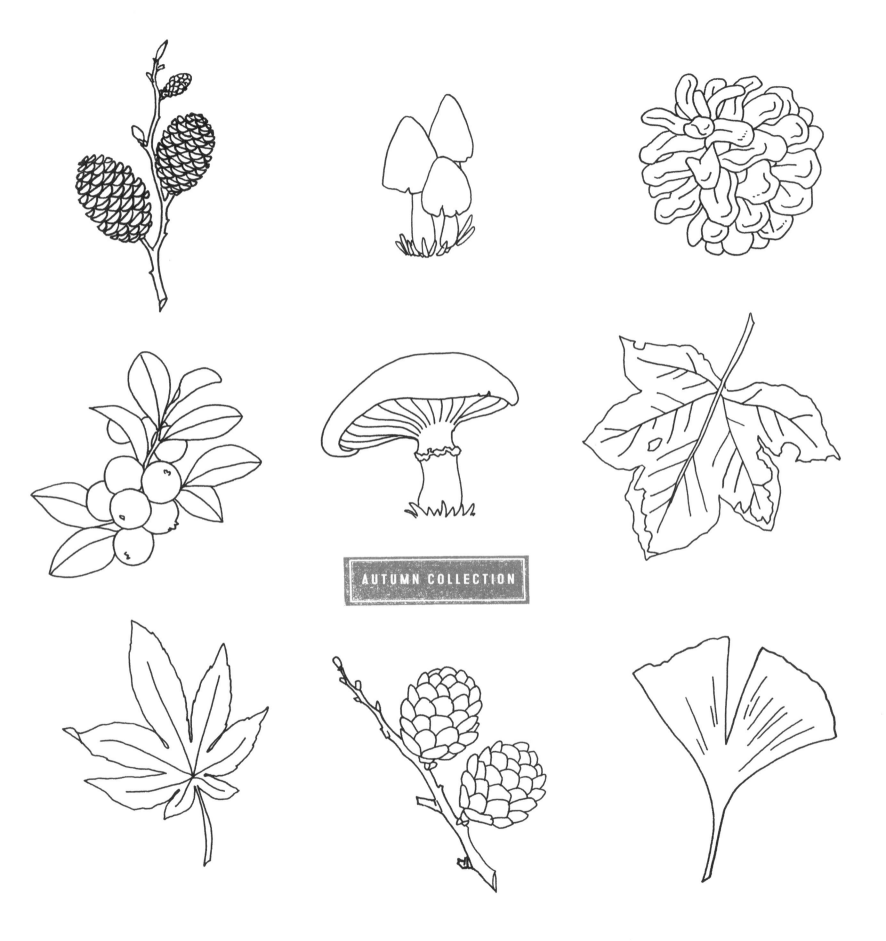

AUTUMN COLLECTION

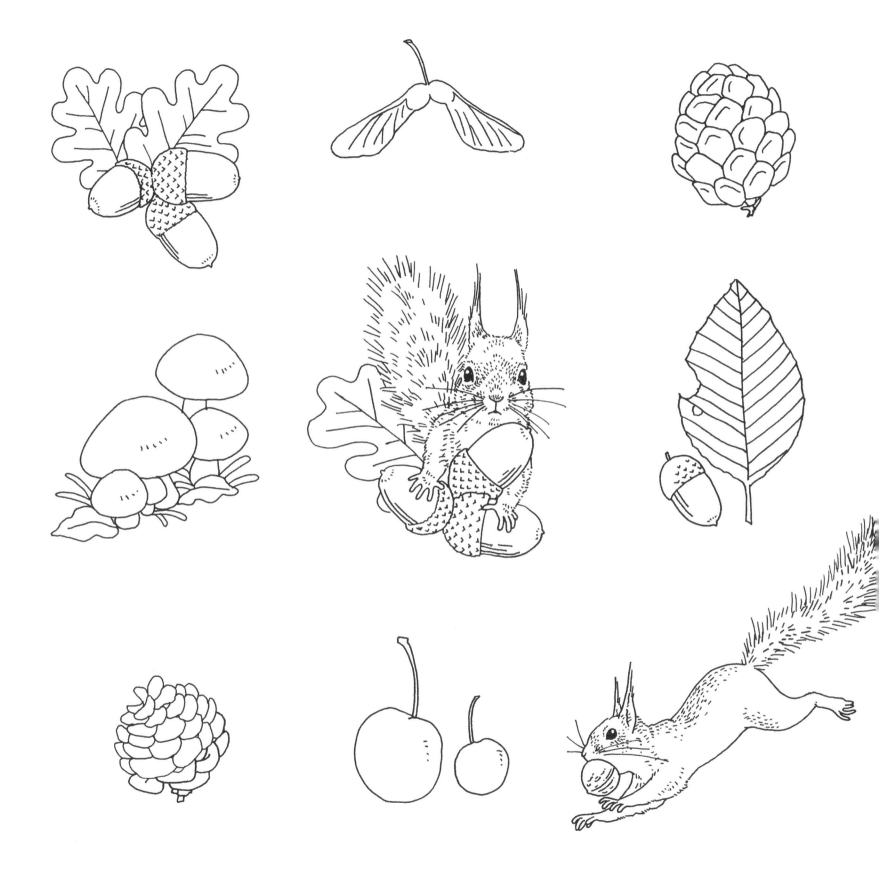

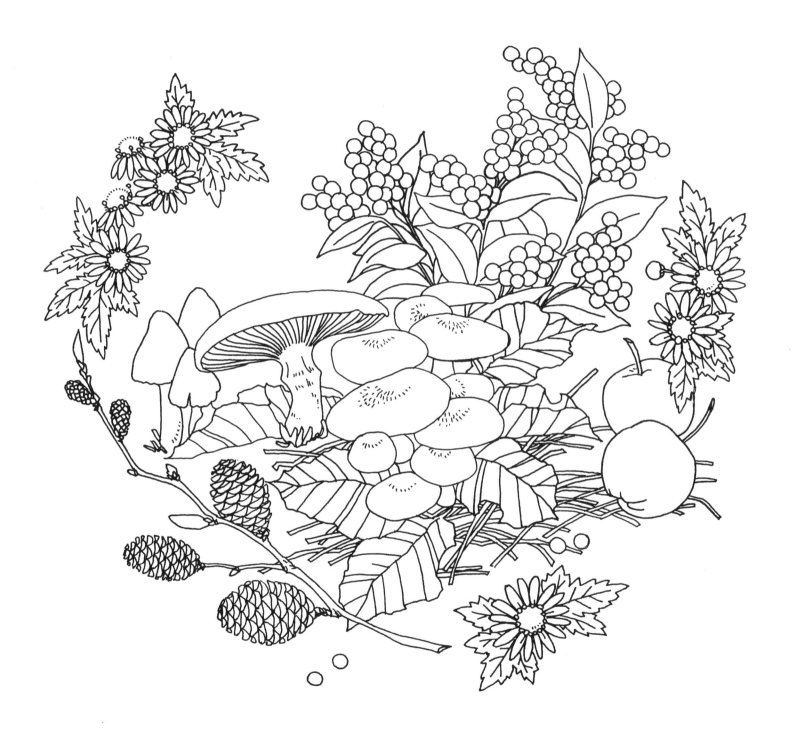

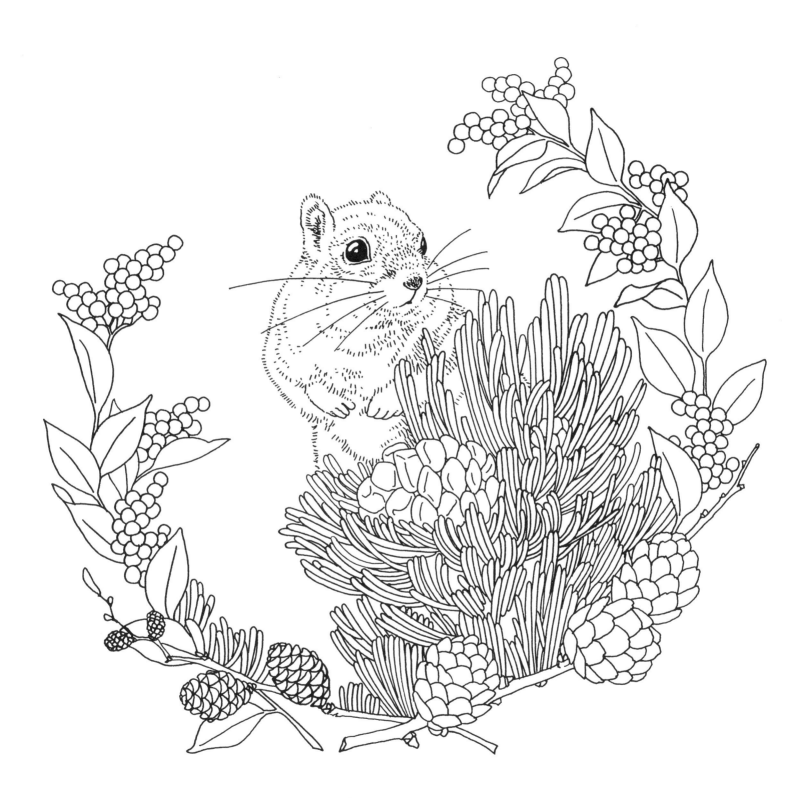

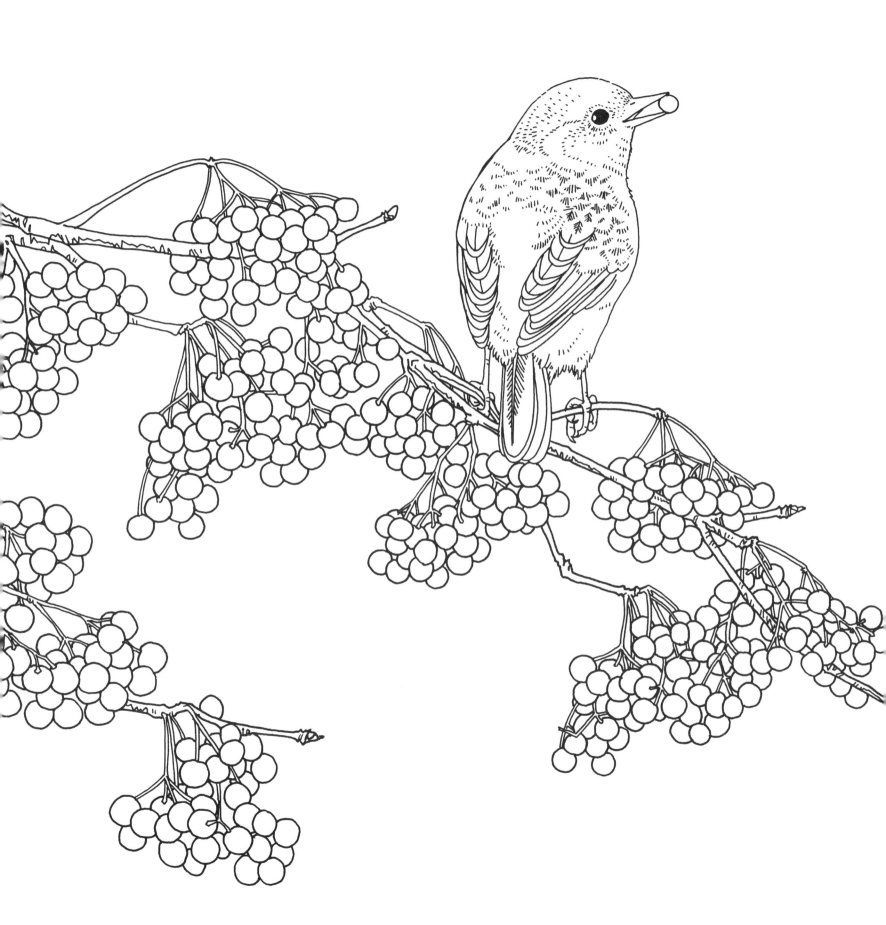

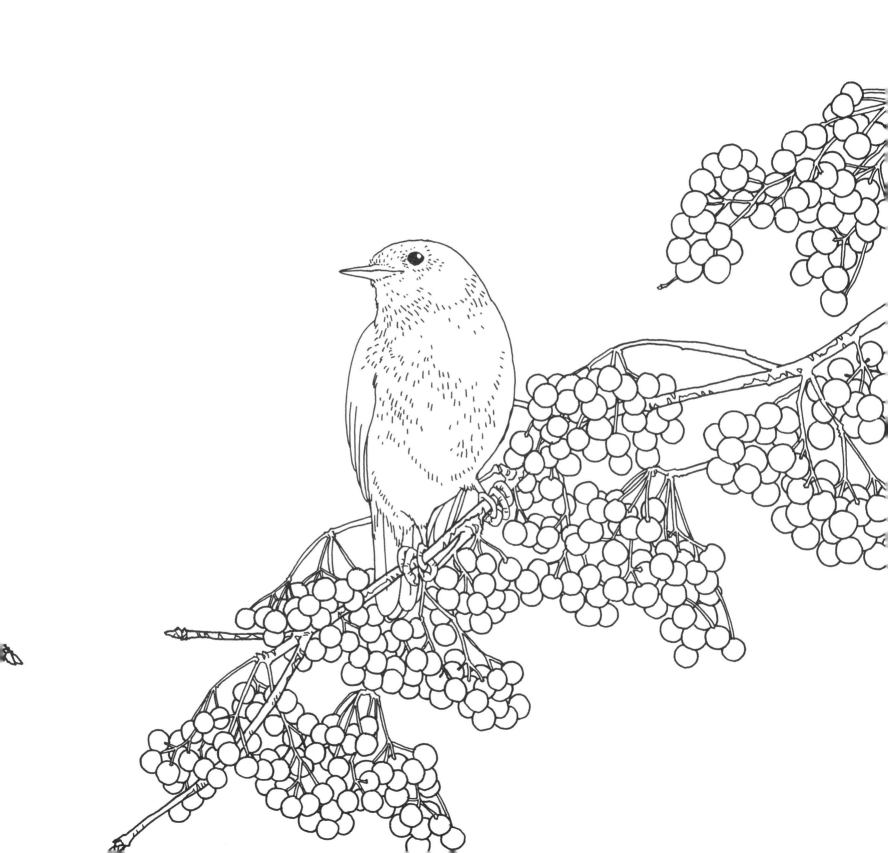

森林裡的動物們
INDEX

畫圖時，我經常會先在腦中浮現一個主題。
或許是想將那幅畫的氛圍轉化成帶有象徵性的文字吧？
在此將作畫主題及些許描述文字寫下，希望可以作為大家著色時的參考。

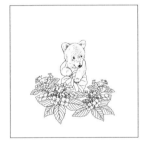

「小熊」
在雨季放晴的瞬間，
繡球花的色彩顯得特別鮮豔。

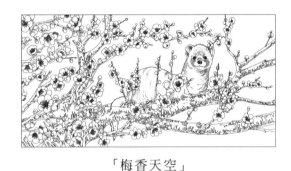

「梅香天空」
或許是被香氣吸引，梅樹枝枒間來了隻鼬鼠。
雖然不像貂那麼靈活厲害，
但鼬鼠也是很擅長爬樹的。

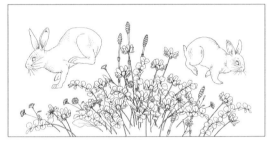

「野兔與穴兔」
即使同樣都是兔子，
但生活方式及體型都不一樣。
眾人熟悉的彼得兔是穴兔（右）。
野兔（左）身形則是較健壯的感覺。

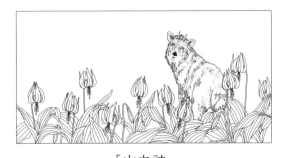

「山之神」
「回過神來就發現牠靜靜佇立著，
目不轉睛的看著這裡。」
擁有這種神祕舉動的就是日本髭羚。
與豬牙花一起畫進了風景中。

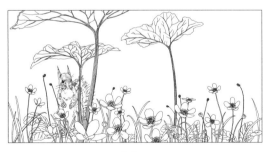

「傘」
這副情景就像童話故事般美好呢！
此外還加上了貓爪草
（別稱為青蛙的雨傘）的小花朵。

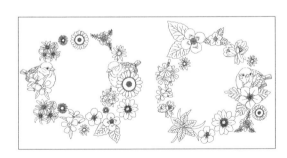

「百花1」
若從花瓣中心往外畫上漸層，
就能呈現柔和的感覺。

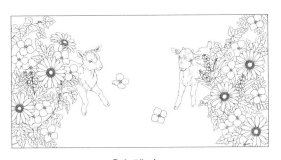

「小跳步」

快樂的不得了呀♪開心的不得了呀♪
如此興奮的小山羊們。

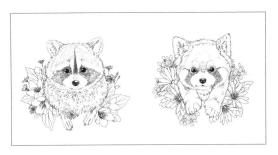

「我們像嗎？」

常被搞混的浣熊（左）及小貓熊（右）。
這樣放在一起比較，其實很不一樣吧？

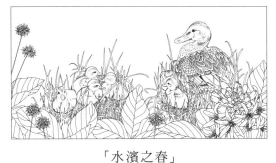

「水濱之春」

春天的風情畫——花嘴鴨的親子們。
鬆軟渾圓的小鴨寶寶們與辛勤照顧孩子的母親，
在牠們身旁添上了睡菜。

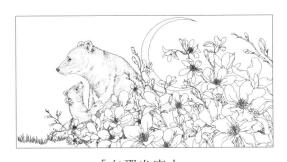

「在那米床山」

以宮澤賢治《那米床山的熊》其中一景為主題。
日本辛夷花盛開的美麗月夜。

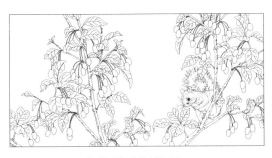

「胡頹子與松鼠」

夏季換毛中的松鼠看起來相當瘦小。
在這個結滿美味果實的季節裡，
孩子們也健健康康的長大著。

「小姐妹的午後」

水獺的種類其實相當多，
這些孩子是歐洲水獺，
也是最接近已絕滅的日本水獺的品種。

「女主角的眼神」

為什麼兔子會如此惹人憐愛呢？
於是忍不住以童話般的花叢
將牠圍繞起來（笑）。

「媽媽的背後」

環尾狐猴的習性是，
由成猴們一起養育族群中的小猴子。
愛撒嬌又調皮的孩子們被滿滿的愛包圍著。

「父親與我」

宛如樹枝般的美麗鹿角。
這麼雄偉的角每年都會汰換重生，
真的很不可思議呢！

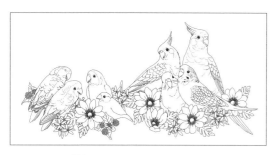

「色彩繽紛的小鳥們」
描繪了來自南國的繽紛小鳥們。
落落大方的氛圍似乎連心情也變得開朗了。

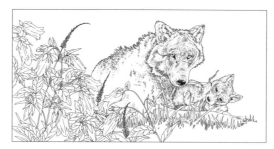

「堅定守護」
野狼母子。
「父母守護的空間就是全世界」，
小孩子們總是有一段侷限卻幸福的時光。

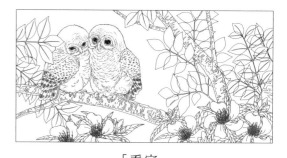

「看家」
互相依偎的貓頭鷹寶寶們。
長大後雖然是君臨森林頂點的貓頭鷹，
但小時候還是很容易感到害怕的。

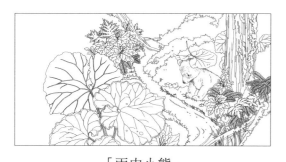

「雨中小熊」
以最喜歡的童謠一景來作畫。
小熊那不知所措的模樣真的好可愛、好喜歡。

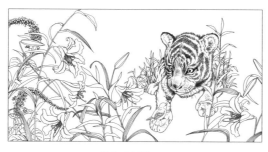

「你是誰？」
小老虎及小鳥彼此之間共同的心聲（笑）。
旁邊畫的矮桃，由於穗狀花序像似老虎尾巴，
因而也有「丘虎之尾」的別稱。

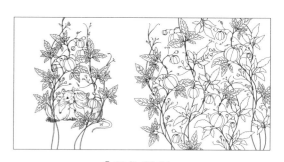

「跟你說喔」
最近已被大家所熟悉的倒地鈴。
以及在這柔和舒適的葉子陰影下，
說著悄悄話的小老鼠們。

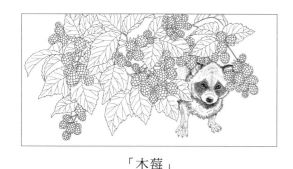

「木莓」
茂密樹叢底下探頭出來的，是狸貓的小孩。
動物的小寶寶通常毛色較黑、較暗，
不像父母的毛色一樣充滿個性。

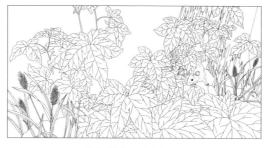

「北美楓香樹下」
生活中經常可見的行道樹種。
大片的樹葉陰影下好像會出現什麼，
令人忍不住停下腳步看看。

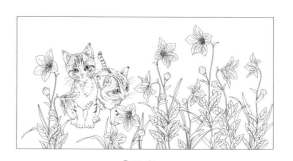

「秋色」
幼小的奶貓，眼睛是十分特別、透澈的藍色。
隨著成長，則會各自變化
擁有不同個性的色彩。

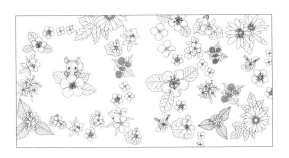

「百花2」

請盡情享受配色的樂趣。
試著畫上花樣，或使用同色系來統整畫面，
感覺都會很有趣！

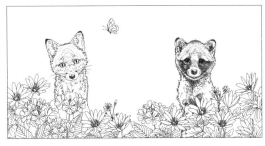

「好朋友」

這是狐狸與狸貓的小寶寶。
經常在傳說故事中登場的牠們，
對當時的人們而言，真的是十分日常的存在呢。

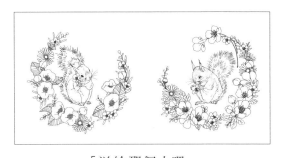

「送給那個人吧」

以歌曲〈紅花白花〉的印象為繪製主題。
但是花朵的顏色不一定要紅色和白色，
請塗上「戀愛心情」般的色彩吧♪

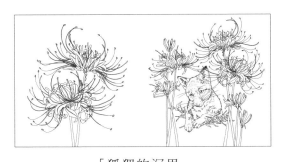

「狐狸的沉思」

以新美南吉《權狐》一書為主題的作品。
試著描繪出彼岸花美麗又哀傷的情景。

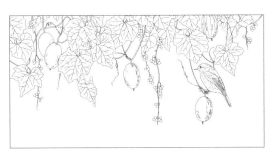

「王瓜」

在日文中因為果實很大而有了烏鴉瓜的名稱。
另外還有一種
因為果實小而被稱為「麻雀瓜」的植物喔！

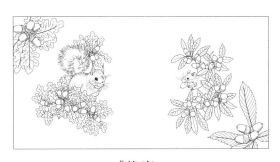

「橡實」

大家非常熟悉的橡實。
從小老鼠、小鳥到狸貓、野豬甚至是熊的糧食，
橡實是許多動物延續生命不可或缺的存在。

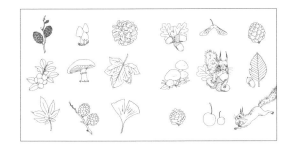

「秋季百景」

有許多樹木果實及菇類等渾圓外形的植物，
只要注意光影方向即可畫出立體感喔。

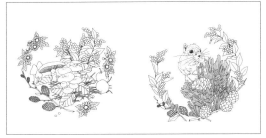

「恩惠之森」

動物們生長的森林裡，
充滿了大自然美好的恩惠。
動物們的存在也同樣孕育出穩健的森林。

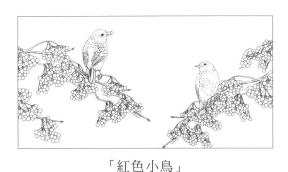

「紅色小鳥」

以北原白秋的童謠為主題的作品。
小鳥的毛色各自變成了吃進的果實顏色，
這歌詞中正向的天真爛漫深深吸引了我。

彩繪良品 02

花・鳥・四季
彩繪童話森林

作　　者／Yumi Shimokawara（しもかわらゆみ）
譯　　者／張淑君
發　行　人／詹慶和
選　書　人／蔡麗玲
執　行　編　輯／蔡毓玲
編　　輯／劉蕙寧・黃璟安・陳姿伶
封　面　設　計／韓欣恬・周盈汝
美　術　編　輯／陳麗娜
內　頁　排　版／韓欣恬
出　版　者／良品文化館
戶　　名／雅書堂文化事業有限公司
郵政劃撥帳號／18225950
地　　址／220新北市板橋區板新路206號3樓
電　子　信　箱／elegant.books@msa.hinet.net
電　　話／(02)8952-4078
傳　　真／(02)8952-4084

2021年12月　二版一刷　定價 320元
2017年03月　初版

經銷／易可數位行銷股份有限公司
地址／新北市新店區寶橋路235巷6弄3號5樓
電話／(02)8911-0825　傳真／(02)8911-0801

PROFILE

しもかわらゆみ
YUMI SHIMOKAWARA

插畫家。出生於東京都，現居住於千葉縣。
因為非常喜歡動物而學習了動物細密畫。
活躍於學習教材、期刊雜誌、兒童圖書等領域。
著作有繪本《ほしをさがしに》（講談社出版）。
Website　http://www7b.biglobe.ne.jp/~yuminecchi/

staff credit

書籍設計／天野美保子
編　　輯／佐伯瑞代

國家圖書館出版品預行編目資料(CIP)資料

花.鳥.四季彩繪童話森林/しもかわらゆみ著；張淑君譯. -- 二版. -- 新北市：良品文化館出版：雅書堂文化事業有限公司發行，2021.12
　面；　公分. --（彩繪良品；2）
譯自：森のどうぶつたち
ISBN 978-986-7627-42-1(平裝)

1.繪畫 2.畫冊

947.39　　　　　　　　　　　　　　　110020482

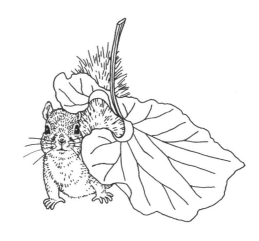

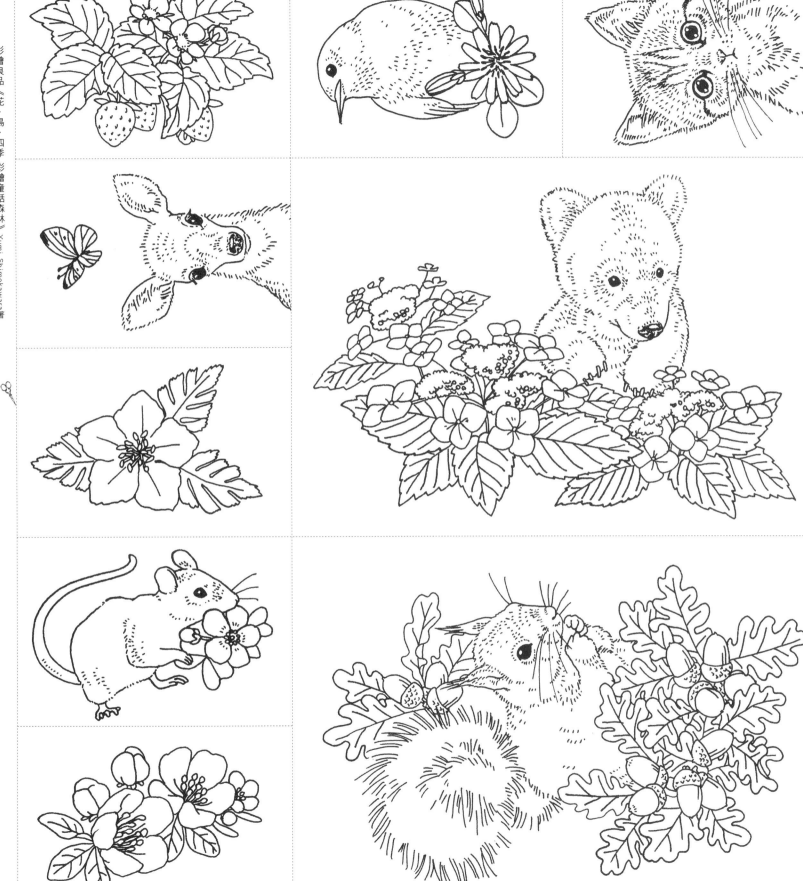

彩繪良品 《花・鳥・四季 彩繪童話森林》 Yumi Shimokawara 著
內頁附錄 彩繪明信片2枚＆便箋小卡7枚
＊請沿虛線剪下使用。

POST CARD

STAMP HERE

POST CARD

STAMP HERE